敦煌

石窟全集

敦煌

敦煌石窟全集 9

敦煌研究院主编

报恩经画卷

本卷主编 殷光明

附
劳度叉斗圣变
福田经变
父母恩重经变
目连变相
宝雨经变
戒律变
梵网经变

上海世纪出版集团
上海人民出版社

敦煌石窟全集

主编单位…………敦煌研究院
主　　编…………段文杰
副 主 编…………樊锦诗(常务)

编著委员会(按姓氏笔画排序)
主　　任…………段文杰　樊锦诗(常务)
委　　员…………吴　健　施萍婷　马　德　梁尉英　赵声良

出版顾问…………金冲及　宋木文　张文彬　刘　杲　谢辰生
　　　　　　　　罗哲文　王去非　金维诺　周绍良　马世长

出版委员会
主　　任…………彭卿云　沈　竹　刘　炜(常务)
委　　员…………樊锦诗　龙文善　黄文昆　田　村
总 摄 影…………吴　健
艺术监督…………田　村

·9·

报恩经画卷

附　劳度叉斗圣变、福田经变、父母恩重经变、
　　目连变相、宝雨经变、戒律变、梵网经变

本卷主编…………殷光明

摄　　影…………张伟文
线　　图…………吕文旭　吴晓慧　霍秀峰
临　　摹…………李承仙　霍熙亮　李　复　吕文旭　吴晓慧

封面题字…………徐祖蕃

前　言

敦煌壁画所反映的伦理思想

　　本卷内容包括八个经变，即劳度叉斗圣变、福田经变、报恩经变、父母恩重经变、目连变、宝雨经变、戒律变、梵网经变，分布于敦煌石窟中的莫高窟、榆林窟、西千佛洞以及五个庙石窟，涉及这些洞窟中的五十一个窟、六十四铺壁画。这些经变数量不一，多者几十铺，少者一二铺，其中福田、宝雨、梵网等几铺经变是中国石窟寺中罕见的。它们面积大小不等，或为整壁通绘，或为一边一角。据以绘画的文献各不相同，有经文，也有变文。其中有一些壁画所依据的是具有明显中国传统文化内容的疑伪经经文，或是以这些经文改编、演绎的变文。它们的出现或是一定时期佛教思潮的反映，或与当时政治、思想领域的斗争有关，或是中国传统文化影响下的产物，揭示了不同时期佛教传播的情况，在敦煌壁画中占有重要的地位。这些经变的主题思想不同，有的讲佛弟子与外道斗法，有的宣扬佛教戒律，但相当部分壁画的主题都是宣扬佛教的报恩思想的，所以，本卷以《报恩经》冠名。

　　印度佛教与中国传统的报恩思想有相通之处：父母有养育恩德，必须知恩报恩。印度佛教认为父、母的恩德是永远无法报答的，供养父母可获大功德，成大果报。报父母恩的惟一方法是向他们教导正法。中国传统的报恩思想以孝道为中心，对父母恩德的回报，表现在孝道上。而祭祖又是孝道的重心。《礼记》曰："祭者，所以追养继孝也。"又曰："孝子之事亲也，有三道焉：生则养，没则丧，丧毕则祭。养则观其顺也，丧则观其哀也，祭则观其敬而时也。尽此三道者，孝子之行也。"通过祭祖来尊亲教孝，"事死如事生，事亡如事存"，祭祖的根本意义就是为了生者。为什么那么重视孝呢?《礼记》曰："夫祭之为物大矣，其兴物备矣。顺以备者也，其教之本与?是故君子之教也，外则教之以尊其君长，内则教之孝于其亲。"这是说教忠必自教孝始，教孝则赖于祭祖。祭祖是养亲的继续，是孝行的基本。

　　印度佛教的报恩思想与中国传统孝道有相近之处，因而一拍即合，形成了中国佛教的报恩思想，而中国佛教报恩思想又结合了佛教本身的福田功德思想、因果报应思想。总之，融通儒家伦理道德思想，以孝道为核心，是中国佛教报恩思想区别于印度佛教报恩思想的根本特征。然而佛教对父母的报恩之行，又非仅像传统的侍奉及满足父母，只有修福田、造功德，使父母能去恶行善、皈依三宝、奉持五戒、寿终之后生于天上，才是最大的报恩行为。

　　本卷的经变涉及以下几类：

　　一类是宣扬孝道的。即报恩经变、父母恩重经变、目连变、福田经变。《报恩经》、《父母恩重经》、《盂兰盆经》以及由《佛说盂兰盆经》演绎而来的《目连变文》，都是宣扬忠孝、报恩思想的，揭示了佛教与中国伦理道德的关系，是佛教在中国长期的封建社会中附会、调和、融合儒家伦理的产物。《报恩经》宣扬的报恩思想，就是上报三宝(佛、法、僧)恩，中报君亲恩，下报众生恩。报恩经变就是根据历史条件的需要，选绘了以忠孝、报恩思想为内容的经品画。《佛说盂兰盆经》、《父母恩重经》讲孝道中的报恩之行，能使父母敬信三宝，奉持五戒，并在七月十五日，以盂兰盆施佛及僧，能报父母恩。父母恩重经变描绘了父母的养育恩德和报恩之行。目连变描绘了地狱的种种恐怖情形，目连为报母亲的哺育之恩，下地狱寻母，使传统的孝道战胜了佛教的轮回报应。翻译《福田经》时，中国思想领域正在争论神灭和神不灭、因果报应和反因果报应(这实际上是佛教哲学与中国传统哲学的论战)。东晋慧远将佛教因果报应思想与传统的福罪报应、神明不灭思想相结合，力图完善道德架构。北周、隋代绘制的福田经变，就是这种因果报应、功德思想的反映。在佛法中，"报恩福田"为三福田之一。酬报恩德，可得福报，即酬报三宝、父母、国王等恩，即可得福德、功德。佛为大福田，父母为最胜福田。礼敬三宝，饮食众僧，造像写经，广施众生，既是报恩之行，也是为己修福田。

　　一类是宣传佛教戒律的。有戒律画和梵网经变。《梵网经》是大乘

菩萨戒的基本经典，其内容不同于小乘律，出家、在家均可受持，是中国汉地传授大乘菩萨戒的主要典据。在敦煌绘制梵网经变，说明大乘菩萨戒在敦煌具有重要地位。经文中的传统伦理孝道思想，宣扬"孝顺父母、师僧、三宝，孝顺至道之法，孝名为戒"，对中国佛教思想具有重要影响。

一类是佛弟子与外道斗法的。敦煌石窟早期的劳度叉斗圣变是依据《贤愚经》绘制的，由印度早期的"祇园记图"演变而来。这一题材的出现，以及由须达布金建精舍的主题向佛弟子与外道斗法的主题转变，与当时思想领域儒、释、道三家争夺主导权有关。归义军时期劳度叉斗圣变再次大量出现，与这一时期从吐蕃手中收回河西的历史事件有关，这表明佛教与政治的密切关系。而依据《降魔变文》绘制，则揭示了佛经、变文、变相三者的关系。经变，亦称变或变相，在敦煌莫高窟中就既有"报恩经变"的榜题，也有"报恩经变相"的榜题。敦煌壁画中的经变，大多是依据佛经绘制的，但也有少数依据由经文改编的变文绘制，如本卷的劳度叉斗圣变、目连变。变相和变文为当时宣传佛教的两种方式，故不仅题材相同，且往往配合运用。劳度叉斗圣变、目连变对中国文学、戏剧的发展产生了影响，为此后小说、戏剧创作所借鉴。

还有一类与政治有关。在中国古代，常常出现王权利用佛教和佛教依赖王权的现象。唐时重译并篡改《宝雨经》，就是佛教附会政治，也是武则天利用佛经为称帝造舆论的反映。宝雨经变描绘了菩萨拯救人间苦难的情景，而武则天则被打扮成菩萨的化身。

敦煌艺术到归义军时期虽已衰退，但是劳度叉斗圣变和报恩经变在艺术表现上却有很大的突破。劳度叉斗圣变都是通壁的恢宏巨制，虽然根据变文绘制，但并不是简单的图解，而是形成了自己独特的构图艺术。它并不是按照变文的叙事程序来安排，而是将变文的人物、情节打散重组，编到一个二维空间中，并且充分利用对称、对比的艺术手法，将画面的动与静、人物的恐惧与镇定相结合，增强了画面的观赏性和趣味性，从而创作出情节曲折生动、性格突出、情趣幽默、喜剧意味浓郁

的作品。它在这一时期的敦煌壁画中独具一格，从题材到艺术均为衰退时期的敦煌壁画注入了新的活力。报恩经变的创新主要表现在构图上，此题材以序品和四个经品画为主，经品画的故事性很强。在构图上，正中绘说法图，下部正中的序品是该经的经旨，起到了点题的作用，经品画分布于四角，这一构图将说法图和经品画有机结合，内容和形式高度统一，是这一时期的代表性壁画。

　　劳度叉斗圣变、报恩经变、父母恩重经变，从近代开始至今，研究日趋深入，学者从历史、佛教、美术、文学等方面提出了新的见解，开阔了人们的视野。福田经变、宝雨经变、戒律变、梵网经变、目连变的内容，二十世纪八十年代以来，才研究清楚，丰富了中国佛教史、美术史的宝库。以往的研究有的着重画面与经文、变文的对比考释，或从艺术的角度研究，而忽视了这些题材出现、变化的历史背景。有的则只是单一经变题材的研究，而不能将同类题材或宣传同一思想的经变，进行历史、佛教、美术的综合研究。本卷在前人研究的基础上，系统、综合地研究这些经变，并将图片资料汇集于一书，放在历史的长河中考察，让读者可以看到印度佛教与中国传统文化的撞击，以及印度佛教中国化、民族化的不同断面。

目 录

第 一 章

劳度叉斗圣变

序论　从"祇园记图"到"劳度叉斗圣变"

"劳度叉斗圣变"又称"祇园记图"。祇园是祇树给孤独园的简称，它是释迦牟尼去舍卫国说法时与僧徒居留的地方。据统计，释迦牟尼在祇园讲的佛经达三百部，因此，祇园是佛教圣地，一直被佛教徒赞颂膜拜。祇树给孤独园精舍的建立以及名称的由来，有一段传奇的故事。舍卫国大臣须达，乐善好施，赈济孤贫，当时人们都称他为给孤独。须达因赴王舍城辅相护弥家为子求妻，得见佛主释迦，遂皈依佛门，并请释迦到舍卫国说法。释迦即派遣弟子舍利弗与须达同往选地建立精舍。最后选中了舍卫国祇陀太子园，须达愿用足以铺满园地的黄金购买祇陀园。太子为须达的诚心所动，愿赠祇园之树(简称祇树)与须达共立精舍。六师外道闻讯后，奏启国王要与沙门斗法，若沙门得胜，方可起精舍，于是国王设法场让两者斗法。六师的代表劳度叉与舍利弗多次神变斗法，舍利弗最终大获全胜，六师外道皈依佛门。

这一故事主要包括两个部分：一是给孤独长者须达以黄金布地买祇陀太子园；二是六师外道与舍利弗斗法。由于学术界对这一故事所关注的情节有不同理解，就造成了对同一作品有不同的称呼。更确切地说应该是广义上都可称为"祇园因由记"或"劳度叉斗圣变"，而狭义上不同时代的作品，其内容的侧重点不同，其名称也就不同。在印度和中国初期是以给孤独长者以黄金布地买祇陀太子园的内容为主，就称为"祇园因由记"，依此创作的美术作品也就称为"祇园记图"、"祇园布施"等。随着北朝译经增加斗法内容，美术作品自北朝末年亦出现斗法场面，到初唐更成为主要的表现对象。同时，唐代出现讲唱的变文，有些变文沿用早期《祇园因由记》的名称，有的则以降魔斗法的内容为主，称《降魔变文》。而这一时期依据变文绘制的变相画，也就被学术界直称为"降魔变"或"劳度叉斗圣变"。

据研究，这一故事是由佛经发展为变相，变相又启发了变文，变文又发展为变相。由于它们各有不同的社会功能，其情节取舍和表现形式不尽相同。经文有浓厚的宗教性质和弘扬佛法的作用。变文是有文艺娱乐性的作品。变相依据变文描绘，但是不拘泥于变文，不是简单地图解变文，而是进一步发展了作品的形象性和戏剧性；这是由于变相的观赏性决定了它自身的艺术规律和创作过程。如舍利弗与劳度叉斗法中的"风树之斗"，在

经文中仅是"旋风吹拔树根倒着于地，碎为粉尘"一句。在变文中用文学语言演绎为："神王叫声如雷吼，长蛇拔树不残枝，瞬息中间消散尽，外道飘飘无所依。六师被吹脚距地，香炉宝子逐风飞，宝座倾危而欲倒，外道怕急总扶之。"画师把这些描述表现为形象的画面，通过外道徒众在疾风横扫中的不同窘态，狂风席卷下种种人物的不同情状，表现了暴风掠过劳度叉阵营的凌厉威势，呈现了一个完整统一、互相联系、激动人心的瞬间，作出了创造性的贡献。

有关须达购园起精舍的佛教美术作品，最早出现于公元前二世纪印度巴尔胡特塔的栏楯上，内容和构图都很简单，仅表现须达以黄金铺地买祇陀太子园的情节，没有斗法的内容，为单幅主体式构图。在栏楯的圆形画面上，须达立于中间持壶灌水，前面一人手拿算盘算账，后面是一精舍和树，左边为祇陀太子合掌致谢，右面有一辆车，一人从车上取黄金，一人担荷转运，二人以金铺地。

在中国，关于这一题材最早的壁画现存于敦煌西千佛洞的北周第12窟。但是，从佛经的翻译和文献记载来看，美术作品出现的时间应该更早。

须达购园起精舍故事，在南北朝以前的译经中已经出现，如东汉昙果译《中本起经·须达品》、北凉昙无谶译《大般涅槃经·师子吼菩萨品》、《佛所行赞·化给孤独品》等。但是，这些经典都只记述购园，无斗法的内容。至北魏时，由汉僧昙学、威德等在于阗无遮大会后集成《贤愚经》，其中的《须达起精舍品》，购园和斗法并记，并且，这一故事的内容被敷演，细节被夸张。又据《魏书》卷五十二记载，北魏灭北凉后，在河西知名的金城人赵柔拜为著作郎，他为王源贺的《祇洹(园)精舍图偈》

印度巴尔胡特塔须达购园图

作注，该书现已不存。而在莫高窟晚唐第9窟中有几则榜题也记到，"祇园记一百卷《图经》云：南方天王第三子……"，以下的文字记述祇园的变迁及信徒供养诸佛的情况。另外，唐代道宣《祇园图经》、道世《法苑珠林》都记载了"南方天王第三子"、"南天王子"撰有《祇洹(园)图经》一百卷。虽然，我们已无法知道北魏的《祇洹精舍图偈》是否与唐代记载的《祇园图经》有关，但是，可以断定有关祇园精舍的美术作品，最晚于南北朝初期就已出现了。

早期经典中只记述须达购园起精舍，北魏的《祇洹精舍图偈》也是以"祇园精舍图"命名的。由此来看，中国最初的"祇园精舍图"，应与印度一样，仅是以简单的画面表现购园起精舍的情节。

在晚唐的大量劳度叉斗圣变中，绘制时间最早的是莫高窟第9窟南壁该铺。莫高窟第9窟建于唐昭宗景福元年(公元892年)前后。该劳度叉斗圣变仅下部稍有磨损，是后期这一题材的代表作，描绘精致，设色笔法都很高妙。晚期其余作品，基本上都是按照该窟制作的，仅是构图稍有变动，或部分细节的位置略有调整。

敦煌石窟中的劳度叉斗圣变多绘在背屏之后的西壁上，大多难以窥其全貌，而榆林窟第32窟南壁的劳度叉斗圣变全图，可以让我们比较完整地了解这一题材的气势。

劳度叉斗圣变还有变文与变相结合的文本形式，敦煌卷子(p.4524)《降魔变文并画卷》就是这种结合的体现。该卷一面是变文，一面是绘画。与壁画不同的是这一变相将劳度叉与舍利弗斗法的场面逐个分别描绘，每节图画与变文对应，都有相应的一段韵文唱词，图文结合，就像明清的插图本小说一样。在壁画上，除西千佛洞第12窟外，都是以相对的劳度叉和舍利弗为中心，而以斗法场面穿插于两人之间，对每一情节也都有一段录自变文的榜题来说明，形成一幅完整的构图。画卷和壁画构图的不同是由于二者作用的不同。画卷可用于给观众讲唱，而壁画中的劳度叉斗圣变，由于洞窟太暗，又多绘于距背屏之后一米左右的西壁，不能用于讲唱。

诚如前述，变文和变相在发展过程中相互借鉴，取长补短，既有承袭，

又有发展，在美术上日臻成熟，逐渐发展成为人们喜爱的文艺形式。《降魔变文》或变相，就其内容而言，虽然十分荒诞，但对以后的中国文学创作，尤其是神怪题材的小说创作产生了深远影响。如从南宋《大唐三藏取经诗话》到《西游记》的演变。《西游记》中韵散结合的语言、人物的形象和降魔时一些神变的情节，从中都能看到《降魔变文》或劳度叉斗圣变的影响。如《西游记》中唐三藏和外道在车迟国斗法，就与劳度叉和舍利弗的斗法相似。在蛮横自负而又顽固的牛魔王和粗鲁憨直而又狡黠的猪八戒身上可以看到劳度叉

敦煌石窟的劳度叉斗圣变分布表

窟号	时代	估计绘制年代	画面位置	规模（米）（高×宽）	现在状况
西12	北周		南壁东侧	0.75×1.75	部分残
莫335	初唐	公元686—702年	西壁龛内	3.00×1.70	小部分残
莫9	晚唐		南壁	3.50×8.50	完好
莫85	晚唐	公元862—867年	西壁	3.20×9.60	大部分残
莫196	晚唐		西壁	3.65×9.80	完好
莫6	五代		前室西壁	2.40×5.80	残
莫72	五代		东壁	2.10×5.15	大部分残
莫98	五代	公元923—926年	西壁	3.45×12.40	部分残
莫103	五代	公元936—940年	西壁	3.00×9.80	大部分残
莫53	五代	公元953年后	南壁	2.75×2.80	大部分残
莫146	五代		西壁	3.10×8.35	完好
莫342	五代		南壁	3.40×6.75	熏黑
榆16	五代		东壁	3.07×5.83	部分残
榆19	五代		东壁	3.10×6.60	大部分残
榆32	五代		南壁	2.08×5.72	小部分残
莫25	宋	公元945—974年	南壁	2.75×5.50	下部残
莫55	宋	公元962年前后	西壁	3.50×11.00	完好
莫454	宋	公元974—980年	西壁	3.05×9.75	完好
五3	宋		西壁	3.40×4.15	熏黑

的影子。另外，在冯梦龙《古今小说·张道陵七试赵升》中也有与劳度叉斗圣变颇为相似的斗法情节，在一定程度上都是受《降魔变文》和劳度叉斗圣变的影响。另外，日本学者秋山光和认为：敦煌绘图中的《降魔变文》和变相对"日本中世纪故事画的诸形态、故事正文及图解问题"的研究有很大启示，如现存日本十二至十四世纪的《释迦八相图》上也有劳度叉斗圣变，尤其是斗法场面的构图方式与敦煌的劳度叉斗圣变相同，显非偶然现象。

劳度叉斗圣变绢画(鸣谢：英国不列颠博物馆提供图片)

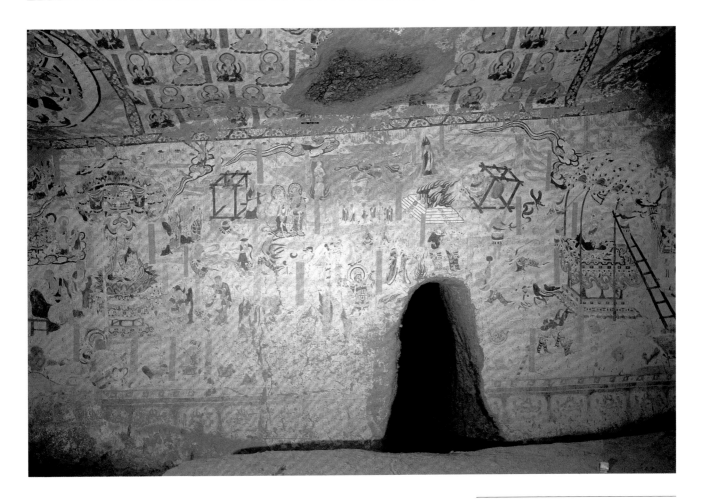

1 劳度叉斗圣变

此铺经变，布满南壁。此图是斗法的布局，全图对称，左右是对坐斗法的舍利弗和劳度叉，中间布置着各个斗法情节。后人凿的过洞，破坏了画面的完整性。

五代 榆32 南壁

2 外道剃度

剃度者专心剃发，斗法失败的两外道愁眉不展、无可奈何。

五代 榆16 东壁

第一节　从北朝观禅到唐初斗法

从须达买园向劳度叉斗圣变的过渡

敦煌西千佛洞第12窟的北周劳度叉
斗圣变，是中国现存此题材中最早的一
铺，也是现存惟一一铺北朝时期的劳度
叉斗圣变。这铺壁画部分画面被烟熏黑，
将这铺画的内容和残存的十一则榜题与
《贤愚经》查对，该画是依据《贤愚经》卷
十的《须达起精舍品》绘制的。这铺壁画，
从内容到形式都在向中国化发展，这种
变化与当时的历史背景有直接关系。这
铺画是连续画的形式，由上下十二个情
节组成。其主要情节如下：

（1）须达长者辞佛回舍卫国建立精
舍，佛遣舍利弗同去。

（2）须达与舍利弗至舍卫国选地，
"按行周遍，无可意处"。

（3）惟"王太子祇陀有园，其地平整，
其树郁茂，不远不近，正得其所"。舍利
弗告诉须达"今此园中，宜起精舍"。

（4）"太子贪惜，增倍求价"。须达
愿以黄金布地买之，太子为其诚心所动，
愿以树相赠，共起精舍。

（5）斗法第一回合，劳度叉"咒作一
树，自然长大"。舍利弗化作旋风，"吹拔
树根，倒着于地"。

（6）第二回合是劳度叉又化作池，舍
利弗化作六牙大白象，"并含其水，池即
时灭"。

（7）第三回合劳度叉复作一山，舍利

西千佛洞第12窟劳度叉斗圣变情节分布示意图

弗化作金刚力士,金刚杵"遥用指之,山即破坏"。

(8) 第四回合劳度叉化作龙,舍利弗化作金翅鸟,"擘裂啖之"。

(9) 第五回合劳度叉又化作牛,舍利弗化作狮子,"分裂食之"。

(10) 第六回合劳度叉变作夜叉鬼,舍利弗化作毗沙门天王,"夜叉恐怖,即欲退走,四面火起,无有去处"。

(11) 惟有舍利弗边,凉冷无火。夜叉鬼"即时屈服,五体投地,求哀脱命"。

(12) 舍利弗即为说法,六师徒众,"于舍利弗所,出家学道",皈依佛门。

敦煌的北周洞窟出现劳度叉斗圣变,与北朝石窟的功能有关。北朝重禅修,石窟中的绘塑也以禅观内容为主。释迦的各种事迹就是禅观的重要科目之一,敦煌北朝石窟的本生、因缘、佛传故事画,其中有一些是依据《贤愚经》绘制的。西千佛洞第12窟南壁门东的劳度叉斗圣变属因缘故事,门西是睒子本生故事。另外,这一题材的出现与北周武帝灭佛之前的儒、释、道三教之争有关。北周武帝于建德三年(公元574年)灭佛,是中国历史上继北魏武帝灭佛后又一次大规模灭佛。灭佛后,虽提倡会通三教,但仍强调以儒教为正统。而在灭佛之前,曾进行过长达七八年的三教先后之争,释、道二家的争斗尤烈。建德二年(公元573年)十二月武帝集群臣、沙门、道士等,"辨释三教先后,以儒教为先,道教为次,佛教为后"。并于建德三年五月十七日下诏禁断佛、道二教。在数次争论中,甄鸾、释道安分别上《笑道论》、《二教论》,驳斥道教传说、教义。第12窟的北周劳度叉斗圣变,可以说是这一场争斗的反映。

与印度的须达购园图相比,这铺画不仅详细描绘了选地、购园、修建精舍的内容,还逐一刻画舍利弗与六师外道劳度叉斗法的情节,二者几乎各占画面的一半。斗法的出现,应是这一时期释道之争的形象反映。释门为了当时释、道之争宣传的需要,将这一印度的美术题材做了重大改变。这铺画也改变了印度单幅主体式构图的形式,完全按中国传统美术的形式来表现,作连续性的横列画面构图。内容决定形式,《贤愚经》对斗法内容的敷演,戏剧性情节的增加,需要新的形式来表现。反之,表现形式又可以促进内容的完善和发展。连续性的横列画面形式,不仅能更加充分地表现故事内容,而且,为从平板的叙述向戏剧性情节的发展,提供了有利的条件和广阔的空间。金维诺对此已有深入的研究。他说将这铺壁画"与以前和以后的祇园记图相比,就很明显地看出它是两者之间的桥

梁。如果把只表现须达舍金布地的祇园记图称为'给孤独长者买祇陀太子园因缘',把只表现劳度叉与舍利弗斗法的祇园记图称为'劳度叉斗圣变',那么西千佛洞的祇园记图,正是从'给孤独长者买祇陀太子园因缘'到'劳度叉斗圣变'的过渡"。

劳度叉斗圣变的形成

在西千佛洞的北周劳度叉斗圣变之后,直到晚唐归义军时期之前,敦煌石窟中仅存一铺劳度叉斗圣变,绘于莫高窟第335窟西壁龛内,仅绘斗法的内容。将劳度叉斗圣变绘于正壁龛内,敦煌石窟中也仅此一例。唐代石窟主室正壁龛内的塑绘内容就是该个洞窟的主题,一般除了塑佛和菩萨像外,龛壁上也多绘菩萨和弟子像。第335窟将劳度叉斗圣变绘于正壁龛内,说明该窟的营建者十分重视这一题材。

另外,由此窟的纪年题记来看,这一洞窟修建的时间很长。在此窟东壁门顶有垂拱二年(公元686年)的题记,北壁下部有圣历年间(公元698—699年)的题记,西壁龛北有长安二年(公元702年)的题记,从这三条题记来看,是先绘东壁,再绘北壁,然后绘西壁,前后历时十六年。西壁龛内的劳度叉斗圣变也就是在这一时期绘制的。这铺仅绘斗法的经变在敦煌石窟只有一铺,但从它位于正壁龛看来,它的出现绝非偶然,应与当时佛道之争有密切关系。

唐太宗于贞观十一年(公元637年)下《道士女冠在僧尼之上诏》,诏曰:"自今以后,斋供、行法至于称谓,道士、女冠,可在僧、尼之前。"僧人智实、法琳等为此上表力争,遭太宗严斥,从此就开始了佛、道的先后之争。唐太宗为显示李氏门第高贵,自称为老子之后。所以"今李家据国,李老在前;释家治化,则释门居上"。显庆元年(公元656年),玄奘患病时,对道在佛先的情况仍耿耿于怀,当高宗遣御医探视时,玄奘要求改变僧道先后之序。上元元年(公元674年),高宗才下诏:"公私斋会,及参集之处,道士、女冠在东,僧、尼在西,不须更为先后。"修正太宗"道在佛先"的主张。同年随着高宗改称"天皇",武则天也称"天后",谓之"二圣"。武后开始利用佛教,夺取帝位,改唐为周。武后深知以一介女子改制称帝,必然遭唐王室和旧士族反对。在三教中,道教的教主与李唐同宗;而儒家的信条又是"牝鸡司晨,唯家之索",一贯视女子为祸水。只有佛教无此禁忌,所以她只有利用佛教为其做女皇制造舆论。而佛教也为武后称帝大造舆论。载初元

年(公元690年)伪造《大云经疏》，盛言佛的"授记"和"符命"。同年(公元690年)九月武后称帝。天授二年(公元691年)武则天就"以释教开革命之阶，升于道教之上"，"僧、尼处道士、女冠之前"。长寿二年(公元693年)菩提流支重译《宝雨经》，为武则天当女皇张目。佛教助武后篡夺皇位后，战胜了"外道"，跃居三教之首。对这一重大事件佛教当然要大力宣传和颂扬。第335窟的劳度叉斗圣变就是在这种背景下产生的。

也正是出于以上的原因，为了强调佛教战胜"外道"，第335窟中，不仅将这一经变绘在正壁的龛内，还大胆创新，淡化了这故事的主要内容——须达买园，

改成以代表佛法的舍利弗与代表外道的劳度叉斗法为主要内容，并以风吹外道，佛教大获全胜收结。很明显，这一改变完全是为了当时释、道之争的需要。

这铺画的斗法内容中除了没有毗沙门天王降服夜叉外，其余均与《贤愚经》相同。由于该画绘在狭小的龛壁内，再加上塑像遮挡，画面内容的完整和气势有局限。但是，与西千佛洞北周第12窟对比来看，这铺画有三个显著而重要的变化：一是只表现劳度叉与舍利弗斗法，从此"劳度叉斗圣"就成为敦煌壁画这一经变画的主题。二是以劳度叉和舍利弗为中心，并将两个主角安排成南北对称、一动一静，这样可以更好地安排成两军对

第335窟西壁龛内劳度叉斗圣变之南壁(左)及北壁(右)

垒的阵势。三是虽然依据《贤愚经》而绘，但是不拘泥于经文，开始尝试调整斗法结局的画面，去掉缺乏"大获全胜"气势和美术感染力的最后一个情节毗沙门天王降服夜叉，而将第一个情节"风树相斗"，调到最后，并着意描绘大风的凌厉威势。

这三个变化是敦煌壁画的劳度叉斗圣变从初创走向成熟的转折点，也是这一经变完全中国化的转折点，对以后的《降魔变文》和"劳度叉斗圣变"产生了重要影响。

3　劳度叉斗圣变

整个经变用横卷连环画的形式，分上下两列绘制十二个情节，每个情节附有榜题，写明所画内容。部分画面被烟熏黑。此图平铺直叙，没有重点和高潮，不同于唐代以斗法作主体，是这一题材的早期形式。

北周　贤愚经·须达起精舍品

西12　南壁东侧

4　须达辞行

须达辞佛将回舍卫国，佛遣舍利弗去共
建精舍。一座二层庑殿顶建筑中，释迦倚
坐，有菩萨相侍；阶下须达上前跪拜辞
行，后站立舍利弗和二侍从。

北周　贤愚经·须达起精舍品
西12　南壁东侧

5 须达选地

图中向前行走的二人，前面头饰光圈者
为舍利弗，须达在后，身后是一棵大树，
枝繁叶茂。

北周 贤愚经·须达起精舍品
西12 南壁东侧

6 须达买园

画面中树木郁茂，微风拂柳，须达与太子
于柳树林中穿行。

北周 贤愚经·须达起精舍品
西12 南壁东侧

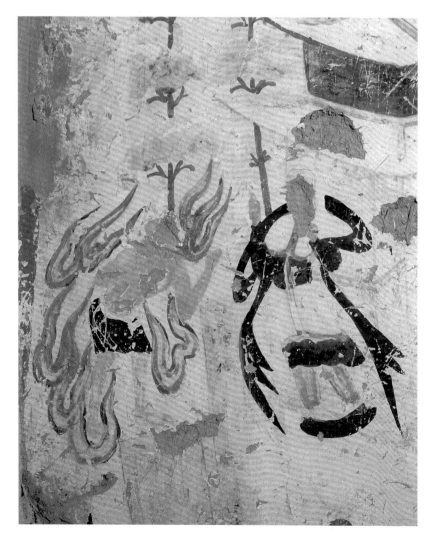

7 旋风拔树、金刚碎山

图的右下面是劳度叉变作一条龙，舍利弗化为金翅鸟啄啖恶龙。中间是一棵大树被风吹折欲倒。左面是一力士举金刚杵指向大山。

北周 贤愚经·须达起精舍品

西12 南壁东侧

8 火烧外道

劳度叉变成夜叉鬼，形体长大、头上火燃、目赤如血、四牙长利、口自出火，腾跃奔突。舍利弗则化作毗沙门天王，昂然站立。夜叉惧畏，即时屈服，五体投地，哀求饶命。

北周 贤愚经·须达起精舍品

西12 南壁东侧

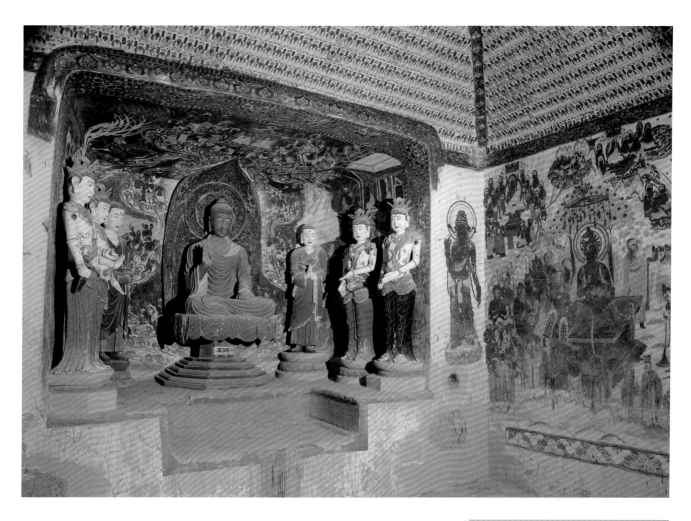

9　第335窟内景

西壁佛龛内两侧的墙上，即劳度叉与舍
利弗斗法的画面。此图可见龛内北壁的
舍利弗一方。

初唐　莫335

10　劳度叉

劳度叉于帷帐内交脚坐高座。舍利弗所
变的旋风吹得劳度叉的帷帐倾斜欲倒,
劳度叉紧闭双眼,惊惶失措。惊慌的外道
男女,手忙脚乱,站立不稳。

初唐　贤愚经·须达起精舍品

莫335　龛内南壁

11　风吹魔女

魔女跪坐于劳度叉帷帐下方地上,乳圆
体丰。在狂风的猛烈袭击下,以袖遮面,
动弹不得。

初唐　贤愚经·须达起精舍品

莫335　龛内南壁

12　风吹魔女

一外道魔女在疾风席卷下，前腿弓，后腿
登，弯腰弓背，回身避风，帔帛随风飞舞，
十分生动。

初唐　贤愚经·须达起精舍品

莫335　龛内南壁

13　金翅鸟斗毒龙

帷帐上方金翅鸟与毒龙相斗，金翅鸟为
人头鸟嘴，双翅展开，利爪下的毒龙显得
很弱小，对比鲜明。人头鸟身的金翅鸟是
同类经变中独一无二的。

初唐　贤愚经·须达起精舍品

莫335　龛内南壁

14 舍利弗与圣僧

与劳度叉斗法的舍利弗,结跏趺坐于方
形佛帐内。舍利弗是一安详稳重、富于智
慧的青年比丘形象。一副镇定自若,运筹
帷幄的神态,与惊惶失措的劳度叉形成
鲜明的对比。

初唐 贤愚经·须达起精舍品

莫335 龛内北壁

15 莲花玉女

斗法的第二回合,劳度叉变一水池,舍利
弗变作六牙大白象将池中水吸干。经中
说大白象的每一颗牙上有七朵莲花,花
上有七玉女。这是乘云飘然而至的玉女。

初唐 贤愚经·须达起精舍品

莫335 龛内北壁

16 金刚击山

劳度叉变作巍峨大山，舍利弗化作金刚
力士，以金刚杵将山击破。

初唐 贤愚经·须达起精舍品

莫335 龛内北壁

第二节 晚唐的复兴和创新

敦煌石窟一直没有发现盛唐和吐蕃统治时期共一百四十多年间的劳度叉斗圣变(由于莫高窟有一些洞窟已塌毁,有一些唐代洞窟后代曾被多次重绘,不能断定这一时期是否有这一经变)。公元848年张议潮起义,结束了吐蕃对敦煌的统治。敦煌的人用宗教的语言表现这一重大事件和他们的喜悦心情,形成晚唐劳度叉斗圣变勃兴的局面。整个归义军时期,这一题材被描绘、讲唱了近两百年,成为莫高窟艺术后期的重要题材。

晚唐开始,劳度叉斗圣变依据《降魔变文》绘制,敦煌藏经洞曾有《降魔变文》出土。敦煌卷子中还有《祇园因由记》(又称《祇园图记》),但情节较简单。《降魔变文》主要是依据《贤愚经·须达起精舍品》演绎而成。变文渲染购园的过程,对斗法情节作了调整,对人物有了个性化的刻画。约在晚唐时期,敦煌壁画开始依据变文作画,这是中国晚期佛教艺术创作的新现象,在敦煌也是不多见的。现存大多数劳度叉斗圣变都有榜题,有些榜题几乎是只字不差地录自变文,如第9、146窟等。有些洞窟的榜题虽然抄录变文少,字句有所简略,但内容仍与变文一致,如第98、25窟等。

晚唐的劳度叉斗圣变现存三铺,绘于第9、85、196窟。第85窟残损较为严

重,另外两窟保存基本完好。尤其是第9窟的劳度叉斗圣变,是晚唐及以后敦煌艺术中同类题材的代表作品。

现以第196窟为例,参考《降魔变文》的情节和各窟的榜题,将布局剖析于下。

第一部分主要讲须达购园起精舍和前去"道场"。画面集中于两侧。第一组画面在下部,是须达到王舍城,皈依佛门❶后同舍利弗选地。舍卫国城、王舍城和乘象选地;第二组购园在右上角:有须达和❷太子在祇陀园内争执、首陀天化作断事人评判及金砖铺地、建精舍等。第三组是❸寻找舍利弗和去斗法场,画面集中在左侧:左上角是舍利弗临行前听释迦说法,其下是须达寻找舍利弗以及须达与舍利弗偕同四大天王、天龙八部、金毛狮子、雪山象王等前往斗法场。

第二部分是劳度叉与舍利弗斗法。画面集中于中间,总体布局是作为裁判的波斯匿王居中,舍利弗位于左边,劳度叉在右边。第一组画面是观看斗法:波斯匿王在中间稍上方,舍利弗、劳度叉、须❶达站在两旁。波斯匿王的左上方是和尚撞钟,右上方是外道击鼓。第二组以左侧❷的舍利弗为主,有趺坐莲花高座的舍利弗,莲座后面观战的四圣僧与前面的二菩萨,座下的风神。第三组是六次斗法,❸位于波斯匿王的上下方。还穿插有舍利

❹▷ 弗止方梁、使火反烧外道、烧外道经坛等。第四组在右侧，集劳度叉与大风席卷外道为一体，劳度叉坐高坛，外道徒众在帷帐前后挽索打桩、扶梯支撑；上面是鼓破架倒，下面有外道风神和乱作一团的外道、魔女等。

第一部分购园及赴会

第二部分斗法

第三部分胜利及皈依

第196窟劳度叉斗圣变情节分布图

❶▷ 第三部分是舍利弗获胜，六师外道
皈依佛门。第一组画面集中于舍利弗莲
座前及下，是外道皈佛。外道跪拜、洗头、
❷▷ 漱口、剃度、灌顶和剃度后摸头嬉戏，以
及看舍利弗神变等。第二组是舍利弗神
变，集中于顶部，舍利弗注惠水于劳度叉
头顶，舍利弗头上出水、放五色光和脚下
生火、遨游太空等。

晚唐的三铺劳度叉斗圣有以下几个
特点：

第一，既有经文中没有，而变文新增
的寻找舍利弗、舍利弗请佛加威等情节，
又增加了《降魔变文》也没有的情节，如
外道化火烧舍利弗，舍利弗指火反烧外
道。外道壮士夸口撼动山川，舍利弗即以
头巾令其拗屈，外道尽其力而不能拗屈
头巾。外道设坛陈经，夸示其经论永世不
毁，舍利弗指火尽焚其经。外道救火飘泊
海中，力尽乏困而睡眠。外道仙人施咒使
方梁在天，或上或下，舍利弗使神力令方
梁悬空不动。外道美女数人乔装打扮诱
惑舍利弗，舍利弗以狂风劲吹，美女衣裙
乱飞，羞耻遮面。舍利弗注惠水于劳度叉
头顶，菩萨、仙女观战，圣僧助威。使故
事内容更加完整，显示出壁画逐步摆脱
宗教图典的束缚。

第二，在艺术上、规模上，除第85窟
下部有屏风画外，第9、196两窟都是整

壁通绘的辉煌巨制，十分壮观。绘画者并
未按照变文的叙事程序来安排画面，而
是把变文的人物情节打散重组，又编到
一个"非时间性的二维空间中"去。画面
布局主次分明，充分表现了劳度叉斗圣
变的主题。画面被分成上中下三部分，突
出主要情节，将斗法安置于中间主要位
置，而释迦说法、舍利弗神变和须达访园
起精舍的过程仅绘于上下边角。同时，构
图又继承了第335窟的对称形式，以波斯
匿王为中轴线，左右画面大多对称。两个
对称的画面一静一动，形成强烈对比，既
加深了斗法的气氛，又增强了画面的观
赏性。

第三，画面进一步凸现风树之斗为
决定性回合。初唐第335窟已将风树之斗
调整到最后一个情节，并以风的威力刻
画了劳度叉的狼狈。这一创造性的处理，
启发变文作者大胆调整经文中的六个斗
法情节，将原来的顺序改变，着意渲染、
铺陈风树之斗。变文的这一变化，反过来
影响了这一时期以变文作为底本进行创
作的画家，他们充分利用形象艺术来表
现这一结局性的战斗，加强了舍利弗大
获全胜的效果。

第四，增加了趣味性、观赏性。经文
仅记六师外道皈依后"于舍利弗所出家
学道"一句；变文中也只用"面带羞惭，

容身无地"来描述；而壁画就充分发挥艺术的表现能力，出现有趣的画面：如外道皈依后，不知礼法，胡乱礼拜；剃发时手足无措，剃发后手摸光头，互相嬉戏；撅臀洗头，坐地灌顶；初换袈裟，颇为好奇等等，使他们的神性中添加了社会化的个性，给结局增加了观赏性和喜剧性。

17 第9窟内景

劳度叉斗圣变位于左壁，但劳度叉的阵营被中心柱佛龛所挡。由洞窟形制和壁画位置估计，由于光线和空间不足，劳度叉斗圣变壁画虽然与变文有关，但并非供讲唱之用。

晚唐 莫9

18 劳度叉斗圣变左侧

全画作双方对峙布局。中部以斗法为主，因拍摄困难，本图未见右侧劳度叉。六次斗法的顺序已改变，劳度叉先后化山、牛、池水、毒龙、夜叉鬼、树，均被舍利弗所化毗沙门天王、金毛狮子、六牙白象、金翅鸟、金刚力士、旋风等击败，最后五体投地皈依佛门。两侧和下部表现须达到祇陀园为释迦建立精舍等情节。

晚唐 莫9 南壁东部

20　王舍城

王舍城内阿难执锡杖，持钵受施。在城的
中央，家人为操办佛事而忙碌，两人合力
抬锅。佛及菩萨乘云而降。正西房内佛受
供养。

晚唐　莫9　南壁西部

19　舍利弗

华盖富丽，须弥座莲台繁华精致，舍利弗
内着僧祇支，外披山水袈裟，手结印契，
两眼平视，神色安然。画家笔法精湛，勾
描施色精工，色彩丰富但和谐清雅。

晚唐　莫9　南壁东部

21　寻找舍利弗

须达心急如焚，驾车寻找舍利弗，告诉他斗法日期将至，请他去斗法场。舍利弗则处险不乱，趺坐树下，作禅定印，闭目入定。须达双手合十静候，侍从及车夫就地休息。

晚唐　莫9　南壁东部

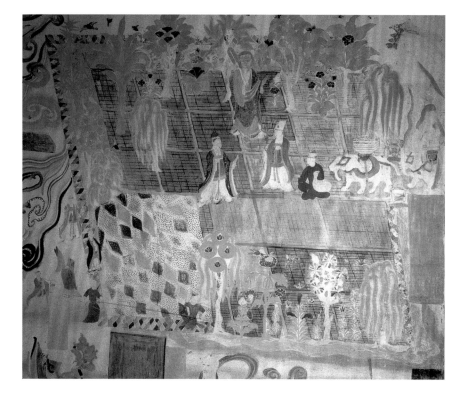

22　须达买园

祇陀太子有园，其地平整，树木郁茂。须达以象驮来金砖，驾象的驭手坐地休息，有人在地面铺金砖，须达、舍利弗与祇陀太子交谈。

晚唐　莫9　南壁西部

23　圣僧助战

自初唐335窟开始，在舍利弗莲座后面助战的四圣僧均坐于地毯上，此后这类壁画便依此模式，把四圣僧都绘成坐于华美的锦绣床上。这画面上的四僧着不同的袈裟，或神情自若，或拍手叫好，或交谈。

晚唐　莫9　南壁东部

24　金刚击山

金刚执杵作击山状，巍峨的高山崩裂。山中有几个修行的隐士对坐，外道诸仙从裂缝中飞出。

晚唐　莫9　南壁东部

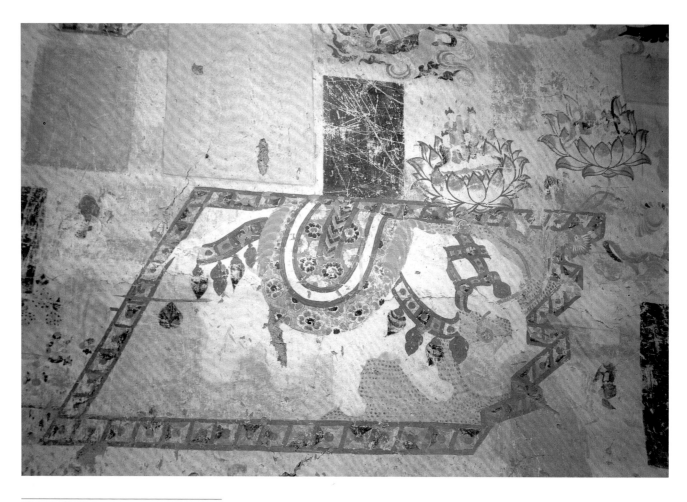

25　大象吸水

劳度叉化作一池，舍利弗化作六牙大白
象，"吸其水，池即干"。大象立于七宝池
中，象牙的朵朵莲花上，诸玉女弹琴奏
乐。

晚唐　莫9　南壁东部

26 持钟比丘

比丘敲钟宣布佛家得胜，前面为已皈依
的外道。

晚唐 莫9 南壁东部

舍利弗

斗法之金刚击山

斗法之狮子啖牛

波斯匿王观战仲裁

劳度叉

斗法之大象吸干水池　　斗法之大风吹倒大树

斗法之金翅鸟斗毒龙

27　劳度叉斗圣变（摹本）

由于窟内原图被中心柱所挡，难见其全貌，此摹本可得见全壁。晚唐各窟劳度叉斗圣变的情节布局基本与此图相同。

晚唐　莫196　西壁

李承仙、霍熙亮、李复临摹

斗法之毗沙门天王制伏夜叉鬼

28　赴斗法场

须达与舍利弗偕同四大天王、天龙八部
等前往斗法场。前行老翁是须达长者。六
臂、举托日月的是阿修罗。其后是舍利
弗，通肩袈裟，气宇轩昂。后随护法助阵
的天王和神将，戴盔披甲，持剑舞戟，威
风凛凛。

晚唐　莫196　西壁

29　舍利弗及圣僧(摹本)

舍利弗一侧是胜利的一方，一派庄严宁
静的气氛。舍利弗安详稳重富于智慧，左
下角的观战圣僧庄严欢快，富有戏剧性
的是座前外道落发皈依的情节。

晚唐　莫196　西壁

31　比丘撞钟

波斯匿王观战，定下规则。外道胜，"击金鼓而下金筹；佛家若强，扣金钟而点尚字"。当大风过后，外道溃不成军，鼓破架散。比丘撞响金钟，宣告舍利弗战胜外道。

晚唐　莫196　西壁

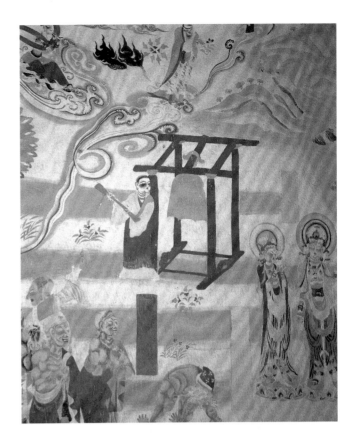

32　风吹鼓架及树

大风吹倒大树，拔根而起，外道鼓架被风掀翻，外道被风吹得东倒西歪。

晚唐　莫196　西壁

30　劳度叉及外道徒众（摹本）

劳度叉目瞪口呆、惊惶失措，一派慌乱。双方经过激烈斗法后，劳度叉被舍利弗所化的狂风刮得帷帐翻飞，宝座摇摇欲坠，鼓破架倒；下面的外道满地翻滚；魔女衣裙飞卷；帐前侍立的外道蒙眼抱头，狼狈不堪。徒众搬来梯子。抢修被吹坏的宝帐。亦有的搭起人梯曳绳打桩，竭力支撑。

晚唐　莫196　西壁

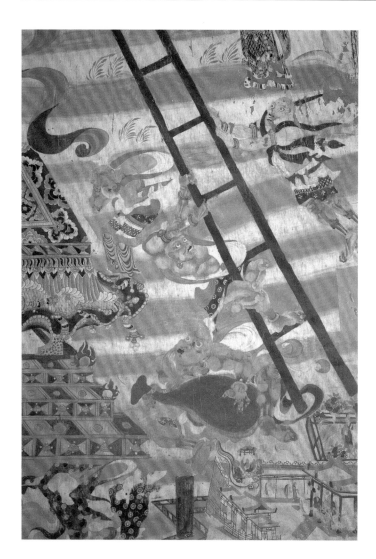

33 大风席卷外道

大风席卷外道时，外道徒众或在劳度叉高坛前后挽索打桩，扶梯支撑，或抱头鼠窜。下方是风神持风袋，缩手缩脚放风不出。

晚唐 莫196 西壁

34 风吹魔女

舍利弗驱神风吹来时，来观看斗法的外道魔女，瑟缩颤栗，偎依一处。

晚唐 莫196 西壁

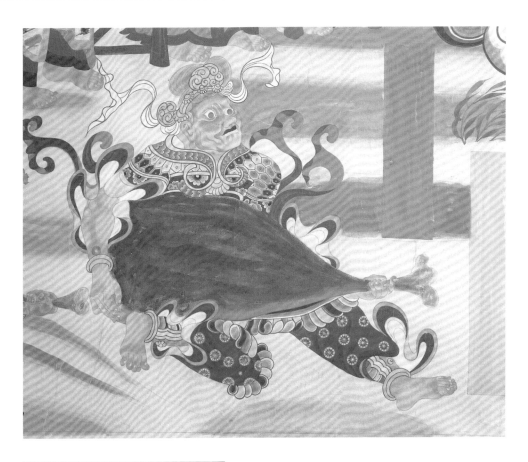

35　佛家风神（摹本）

晚唐　莫196　西壁

36　外道风神（摹本）

晚唐　莫196　西壁

37　外道经坛被烧毁（摹本）

晚唐　莫196　西壁

38　六外道皈依

舍利弗获胜，六师外道皈依佛门，舍利弗即为说法。站着的六人代表六师外道。左面第二个在剃度后摸头嬉戏。另外两个学佛门礼仪，因礼拜的方式不合规矩，面露难色。袈裟穿得也不得体，手足无措，情态窘迫。还有的指着舍利弗的神变，惊叹不已。

晚唐　莫196　西壁

39　外道皈依

这几个皈依佛门的外道，正剃度者作游戏坐，灌顶者席地而坐，跪拜者因不知礼法，胡乱礼拜。

晚唐　莫196　西壁

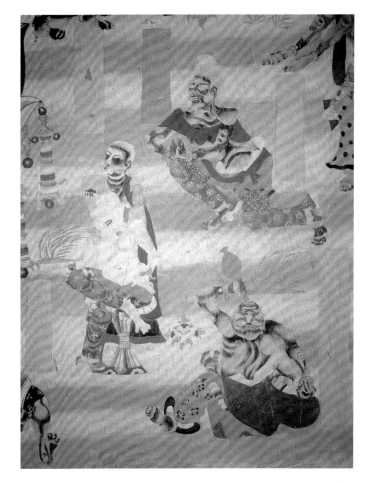

40　剃度后的外道

二外道剃度后，一个灌顶，一个在揩齿漱口，神情可爱、亲切。

晚唐　莫196　西壁

41 外道洗头

外道弯腰洗头，叉腿撅臀，从下面倒着向
后看人，显得粗鲁滑稽。

晚唐 莫196 西壁

42 外道照镜

此外道剃度后，初换袈裟，对镜而视，看
着自己的形象，手摸光头，感到非常可
笑。

晚唐 莫196 西壁

第三节 承袭晚唐 壁画激增

在曹氏画院的影响下，五代、宋代的劳度叉斗圣变基本上沿袭晚唐。从已发现的九世纪上半叶劳度叉斗圣变粉本来看，除了一些洞窟的布局略有变化，细节有所增删或调换位置外，主要人物和情节大多出自一个范本。壁画作品数量激增，达十四铺。可见这题材特别受人欢迎。如同期的第146、55、454等窟，在窟顶四角绘含镇窟护法护国意义的四天王像，并将劳度叉斗圣变绘于主室正壁，也隐含了以正法护国，"誓伏魔恐"的意义。五代的十铺壁画，有五幅残损外，其他基本保存完好。残损的第6、72窟将劳度叉和舍利弗斗法分别绘于窟门两边，布局很有特点。保存完整的有第146、98窟。第146窟的劳度叉斗圣变是唐以后最精彩的一铺，尤其是下部的须达访园、寻找舍利弗以及国人观战比较清晰，画中的车马人轿很有生活情趣。至于榆林窟的三铺，第32窟的许多榜题仍清晰可辨。在宋代的四铺中，仅第454窟保存较好。

第98、146、55、454等窟榜题有："风神镇怒放风吹劳度叉时"，"地神涌出助风吹外道时"，"外道风吹急诵咒止风时"，"外道欲击论鼓皮破风吹倒时"，"外道被风吹急掩头藏隐时"，"风吹劳度叉帐欲倒(外)道挽绳断仆煞欲死时"，"外道帷帐被风吹倒曳索打拴时"，"外道忙怕竭力扶梯相正时"，"外道美女数十人拟惑舍利弗遥知令诸美女被风吹急羞耻遮面却回时"，"外道置风袋尽无风气□吹时"，"外道风吹眼磣愁忧时"，"外道被风吹急□(以)手遮面时"，"外道被风吹急□(避)风时"，"外道被风吹急政(正)立不得却回时"，"外道被风吹的急相倚伏□时"，"外道劳度叉□□退去时"等。这些画面表现出画师对生活的深刻体验和在绘画艺术上的匠心。

宋代时中原也有这一题材的美术作品，据郭若虚《图画见闻志》卷六记载：相国寺的东门南北分别画"给孤独长者买祇陀太子园因缘"和"劳度叉斗圣变相"。可知中原与敦煌的粉本不同，须达布金买地与劳度叉斗圣变是分开描绘的。

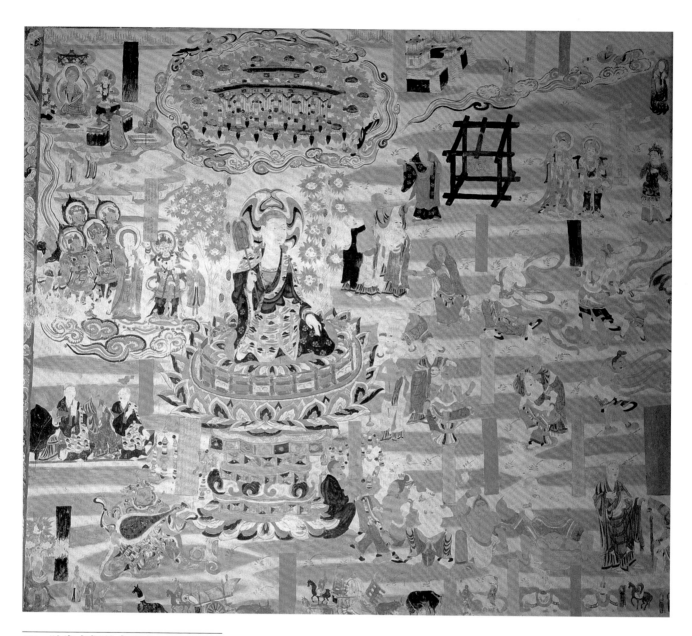

43 胜券在握的舍利弗

画面因袭晚唐画本,作双方对峙布局。南
侧为释门一方。舍利弗神情自若,稳坐在
须弥莲花宝座上,指挥若定。右上比丘撞
钟,表示释门得胜。外道徒众前来皈依。

五代 莫146 西壁南部

44 陷于混乱的劳度叉及徒众

北侧为外道一方，劳度叉坐在高台宝帐中，十分恐慌。舍利弗放神风吹来，大树拔根，鼓架被吹倒，外道女难以自持，宝帐倾危；徒众惊恐万状，奋力撑持，有的缘梯抢修帐顶，有的攀上帐柱，有的拽绳，有的打桩。

五代　莫146　西壁南部

45 王舍城

画面中城楼，房屋都是歇山顶式。城内二仆人抬锅，为佛说法操办饮食，一侧是护弥，另一侧是阿难。王舍城外，须达骑马回国选地。

五代　莫146　西壁南部

47 寻找舍利弗

须达以生命作注，代舍利弗约外道斗法，
但斗法前却遍寻舍利弗不得，内心焦急，
最后从牧童处得知舍利弗的去向。舍利
弗临战不慌，静坐入定。

五代 莫146 西壁南部

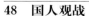

46 须达访园

画面为须达与舍利弗寻访园址时乘坐的车辆马匹。车夫、仆从在休息等候，主人已进园观看。旁边有两头牛在悠闲地吃草。

五代 莫146 西壁南部

48 国人观战

舍利弗大获全胜，六师外道悉皈依佛法。前来观看的民众，欢呼雀跃。观众有僧人，有坐椅子的老妪，有骑着牛或怀抱小孩的。有跳舞、奏乐的，有拍手欢呼的。旁边还有老牛舔犊和小牛吃奶的情景。

五代 莫146 西壁

49 外道折巾

外道壮士夸口可力撼山川，舍利弗授头巾令其伸展；舍利弗给外道头巾时，流露出蔑视的神态。旁边的外道壮士两手执巾，手臂肌肉偾张，力尽而巾不展，情状颇尴尬。

五代　莫146　西壁

50 火烧外道

二外道在熊熊大火中跪地求饶。

五代　莫146　西壁

51 外道避风

狂风席卷，二外道被吹得站立不稳，衣带飞卷，用手遮面，或转身避风。

五代 莫146 西壁南部

52 帐幕卷裹外道

旋风来时，坐在帏帐内观看斗法的外道婆罗门，被倒下的帐幕卷裹，一片惊慌。

五代 莫146 西壁南部

53 风吹魔女 见下页 ▶

衣饰华丽的外道魔女，正搔首弄姿诱惑舍利弗。突然狂风吹来，裙袍乱飞，脂粉失色，瑟缩颤栗，窘态百出。外道魔女头梳高髻，着长袖花衫，腰束彩裙，应是当时平民女子的日常衣着。

五代 莫146 西壁南部

54　须达访园

画面左边是舍卫国城，须达和舍利弗各乘一象出城，前面有菱形果园。画面右边是一长方形果园，舍利弗站在前面，后面的须达叉手敛容，表示已寻得合适地点，须达身后是随从和大象。

五代　莫98　西壁

55　须达访园的乘轿

画面有两乘轿，每乘轿有四人抬，后面跟着侍从。是六角攒尖顶花轿，其形状像这一时期的亭子，与现存位于莫高窟前、建于五代的慈氏塔极为相似。是研究这一时期交通工具的实物资料。

五代　莫98　西壁

56 劳度叉惊慌失措

在舍利弗放出的神风吹袭之下，劳度叉
所坐宝帐摇摇欲坠；面庞瘦削、留着山羊
胡须的劳度叉坐在高台上，目瞪口呆，惊
恐万状，手足无措。六师外道和魔女都乱
成一团。

五代　榆16　东壁南部

57　舍利弗喜看外道皈依

此图的舍利弗在全图的右边，舍利弗安
详地坐在莲座上，座前画外道皈依、剃度
出家场面。画面气氛显得和平宁静，用色
亦甚清雅。

五代　榆16　东壁北部

58　牛狮相斗

劳度叉化一水牛，舍利弗随即化作狮子，将牛分裂食之。画面中的狮子凶猛异常，咬牛颈项，将其掀倒在地。画工按变文中的描述，将狮子画得白如雪山。这是同类画中保存较好的一幅。

五代　榆 16　东壁

59　风吹鼓架

大风吹翻劳度叉一方的鼓架，外道无法击鼓。图中外道孔武有力，一手持鼓棒，一手用力拽拉着鼓架。

五代　榆 16　东壁

60 拉绳钉桩

劳度叉的宝帐岌岌可危，外道奋力拽绳、
打桩。

五代 榆16 东壁

61 扶梯撑帐

劳度叉的坐帐倾斜欲倒，外道攀帐系绳、
钉桩、扶梯撑帐，一片慌乱。

五代 榆16 东壁

62 须达买园

这幅画表达了在不同时间发生的事，图
左侧须达和太子争执，首陀天化作断事
人评判。园中央须达与太子相对而立，为
买园议价。园内地上大部分是金砖。图的
上部已在动工修建精舍铺，有工人锄地，
旁有建筑材料，是敦煌壁画中不可多得
的建筑史资料。

宋 莫454 西壁

63 丈量祇园

须达选中城南祇陀太子园地建精舍，并
许诺给太子以黄金布园地为代价。画面
中饰方形的地面表示已铺金砖，两人正
在丈量未铺金砖的地面。

宋 莫454 西壁

64　圣僧观战

舍利弗方面，坐于锦绣床上观战的圣僧
从容镇定，谈笑风生。

宋　莫454　西壁

65　风神放风

这是舍利弗阵营的风神，利用狂风去制
服外道六师劳度叉。似力士形象的风神，
位于舍利弗座下，头饰光圈，身披盔甲，
手持风袋，将威力无比的旋风放出。

宋　莫454　西壁

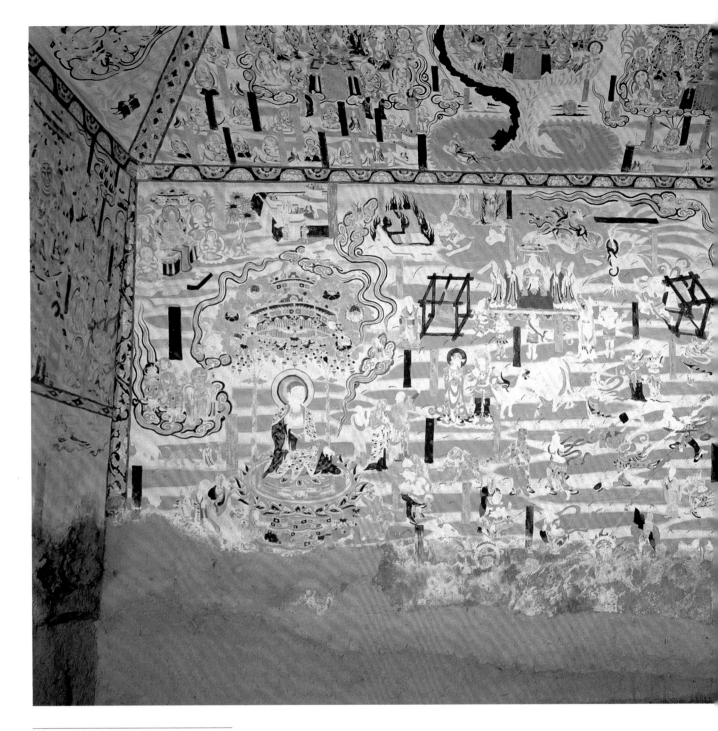

66 劳度叉斗圣变

宋代有四幅劳度叉斗圣变，此幅各画面
描绘细致，但下部漫漶严重。

宋 莫 25 南壁

67 须达买园

这幅须达买祇陀园大胆创新，园中除有
须达和太子外，舍利弗上有华盖，下坐莲
座，前面还站着一只白兔。

宋 莫25 南壁

68　国王观战

波斯匿王及侍从、大臣在全图中间正上方观看斗法，是这一经变的中轴线。这与国王在故事中的裁判员地位相符。

宋　莫25　南壁

69　金翅鸟斗毒龙、风吹树、咒方梁

鸟龙之斗、风树之斗是六次斗法的其中两次。在鸟龙之斗的前面有一根横木，是为受外道仙人所咒的方梁，或上或下，图中所绘是舍利弗令方梁悬空不动的情节。

宋　莫25　南壁

70　舍利弗注惠水

舍利弗斗法大获全胜，外道皈依佛法。舍利弗以神力腾飞虚空，现出各种变化。图中是舍利弗持净瓶注惠水于劳度叉头顶。

宋　莫25　南壁

71　舍利弗一方 见下页 ▶

舍利弗穿印花僧衣，外披山水衲，趺坐于宝莲台上，手持羽扇。左上角画舍利弗赴灵鹫山请佛加威。身后是护送舍利弗、须达赴会的天龙八部、四大天王。下角是助战圣僧。

宋　莫55　西壁

72 风神放风

此身力士形象的风神，面相凶猛，发挽高髻，束冠饰，后垂带，着铠甲战衣，胡跪于地，瞪眼怒目，高声怒吼，抱持饰花风袋鼓风。

宋 莫55 西壁

73 外道灌顶

此外道徒剃度后以惠水洗头，双目紧闭，神态专注。

宋 莫55 西壁

74　外道洗头

画面榜题是"外道归降洗发出家时"。蹲在地上的外道，摸着被剃光的头，面对精美的浴盆，看着自己的样子，一副愁眉苦脸的神态。

宋　莫55　西壁

75　外道剃度

外道归降后，在舍利弗台前剃度出家。外道右袒，穿绿裤，在束腰莲座上作游戏坐，一手支额，愁眉不展。舍利弗为其剃度，榜题是："外道初度出家舍利弗剃发时。"

宋　莫55　西壁

76 外道濯漱

这是外道落发净身的场面。穿短裤者,撅
臀弯腰在地上洗头;蹲在地上者,用杨柳
枝揩牙。

宋 莫55 西壁

第 二 章

福田经变

　　《福田经》全名是《佛说诸德福田经》，是宣传大乘佛教福田思想的重要经典。福田是比喻而言，其意为可生福德之田。谓人对于应供养者即供养之，则能获诸福报，如农夫种田亩，有秋收之利。东晋时高僧慧远将这一佛教的因果报应思想，与中国传统的福罪报应、神明不灭的思想结合，扩大了佛教的影响，也对中国传统思想文化产生了影响。劝人去恶从善，积累福德的福田思想，与大乘佛教普度众生，为一切众生布施的教义，互为表里，成为中国佛教的重要特征之一。

<div align="center">《福田经》和福田思想</div>

　　佛教中专讲福田的经文主要有两部：一是西晋法立、法炬合译的《佛说诸德福田经》，一是东晋瞿昙僧伽译的《中阿含经》卷三十《大品福田经》。敦煌石窟的福田经变是依据《佛说诸德福田经》所绘的。

　　《福田经》讲天帝、神众听佛说法时，天帝释问佛：人们做功德，是为了求得福报，是否有一种功德，就像农民种田一样，可以"春种一粒粟，秋收万颗子"，得到无量的福报？佛回答说："众僧之中，有五净德，名曰福田，供之得福，进可成佛。"五净德主要就是永割亲爱，发心离俗，志求大乘等。接着佛又说："复有七法，广施名曰福田，行(僧人)者得福，即生梵天。"这种"广施七法"的福田就是："一者兴立佛图、僧房、堂阁。二者果园浴池，树木清凉。三者常施医药，疗救众病。四者作坚牢船，济渡人民。五者安设桥梁，过渡羸弱。六者近道作井，渴乏得饮。七者造作圊厕，施便利处。"接着佛、天帝和几个比丘、比丘尼分别讲述了自己前世因广施而获得的果报。其中第一例是比丘听聪的因缘故事，大意是说听聪在过去无数世时，生婆罗奈国，为长者子，"于大道边，作小精舍，床卧浆粮，供给僧众。行路顿乏，亦得止息"。由于这种功德，听聪命终而升天，为天帝释。下生世间，为转轮圣王。其他故事与此类似。

　　在经文中除了上述"五净德"和"广施七法"外，福田还有多种说法。如《中阿含经》分为"二种福人田"，即学人田和无学人田，供养这两种人，可得福报。《报恩经》又分为"有作福田"，即有所求而为者，如父母、师

长；"无作福田"，即无所求而为者，如诸佛、菩萨等。《出优婆塞戒经》分为三福田，即报恩福田，谓父母有养育之恩，师长有教诲之恩，若供养恭敬可获福报；功德福田，谓若能恭敬供养佛法僧三宝，可成就无量功德，获福报；贫穷福田，若见贫穷困苦之人，起慈悯心，以己所有布施，虽不求报，也可自然得福。可知福田有多种，说法也不尽相同，但都以佛及弟子为根本。概括而言，一般认为主要有三福田，即受恭敬之佛、法、僧三宝，称为敬田(恭敬福田，或功德福田)；报答有养育之恩的父母及教诲之恩的师长，称为恩田(报恩福田)；受怜悯之贫者及病者，称为悲田(怜悯福田、贫穷福田)。中国向来重三福田，多行供养和惠施。

可见佛教所说的"福田"含义很广，其实就是佛教的一种功德思想。

经文所讲的"广施七法"等福田，在早期印度佛教中是指布施。小乘佛教讲布施，是为了破除个人的吝啬和贪心，以免除未来世的贫困，从而达到个人解脱的目的。大乘佛教将布施作为六度之首，主张普度众生，提倡为一切众生而做布施。布施就是他们的慈悲观和道德修养的实践。最重要的是，布施都是做有益于他人的事，是一种不问回报的施与，是佛教徒必须履行的责任，而不能把布施视为期待功德的手段。因为佛教徒以成佛为人生最高的目标，如果施财而求所报，这种布施是无益于修行成佛的，此即所谓"有心为善，虽善不赏"。

中国流行的福田思想，与印度佛教的福田思想在本质上有一定的区别。佛教的因果报应是业报、自报，中国流行的报应是通过上天鬼神的赏善惩恶来实现的。中国早已有报应观念，如《周易》"积善之家，必有余庆；积不善之家，必有余殃。"这种报应是建立在上天和鬼神身上的，人们因恐惧"天命"和"神意"，而不得不遵守道德规范。相信从善作恶，必有果报，而这种报应及于子孙后代，并非全在己身，不怎么讲个人行为对后世的"我"还有什么影响。

佛教的因果报应说主张果报都由本人在三世六道轮回转生中承受，自作善恶自受苦乐，个人行为自己承担后果；想在来世得到福报，只有今生修善除恶。因而令人更怕今世的业，要在来生去偿。东晋时，高僧慧远的

《三报论》、《明报应论》等文章,结合中国原有的报应观念,完整地阐发了佛教因果报应理论,将儒家礼教和佛教因果报应融合起来,扩大了佛教的影响。没有比伦理化的宗教教义更能深入人心了,尤其是在宗法观念根深蒂固的中国。总之,从福田思想的流变来看,印度佛教的布施是超越个人眼前利益的慈悲心使然的,最高目标是得道成佛;中国流行的福报思想,则是为了给自己积累功德,为死后和下一代铺路,甚至希望生活在西方极乐世界。

福田思想对中国佛教产生了重大影响,各个时期的人修寺立塔、建窟造像,其宗旨自在求福田利益。因此,福田(功德)思想是中国佛教的重要特点,也是中国佛教石窟造像兴盛的重要原因。敦煌石窟大多是当地官员世族的"功德窟",也可说是中国福田思想的产物。敦煌石窟中依据《福田经》绘制的经变只有两铺,在北周第296窟和隋代第302窟。这也是现知仅有的两铺福田经变。虽然福田经变在敦煌石窟中昙花一现,但与福田、报恩思想有关的壁画却屡见不鲜。

末法思想的影响

南北朝时期佛教界流行末法思潮。所谓末法,即佛法衰退的时代。由于北周武帝灭佛和现实生活中僧风浊乱,更加剧了这一思潮。为了挽救日渐衰败的佛教,防止佛法败灭,一方面出现了护法思想,开窟造像,刻写佛经,并出现新的佛教流派,进行革新,振兴佛教。另一方面为了树立佛教和僧人的良好形象,主张佛教信徒从事有益社会的活动,广泛布施,尤其重视敬、悲二福田。三阶教(普法宗)和净土教(净土宗),都是这一时期的实践佛教,也接受了这一广植福田的思想,并且身体力行。北魏时期昙鸾(公元477—543年)倡导中国阿弥陀净土法门,对福田思想的流行具有重要影响。净土教认为在末法之世,愿往生安乐净土的教门是"易行道",此外皆属难行道,宣传往生净土极乐世界,永远超脱生死。净土以愿、行为宗,崇拜者既要发愿往生西方净土,念佛名号;还要依愿起行,礼佛观像,积德修福。造五逆十恶者,"应堕恶道",念佛、修福田者,"便得往生安乐净

土"。所积善恶不同，就有不同的果报。净土教将阿弥陀佛看作是报身佛，极乐净土是报土。

另外，三阶教用于普施的"无尽藏"也是基于福田思想而建立的。三阶教认为隋代属末法之世，因而倡导"对根起信"的普法。以普法的教义主张普行，即普施组织的"无尽藏行"。认为个人"独行布施，从生至老，其福甚少"，而"各出少财，聚集一处，随意布施贫穷、孤老、恶疾、重病困厄之人，其福甚大"。即是将个人的布施融于"无尽藏行"，才能获得更大的福德。而"无尽藏行"依赖的就是"无尽藏"。三阶教建立无尽藏院，作为普施中心。布施的对象则兼敬田(三宝)与悲田(贫下众生)。因此僧人缮修坊寺禅宇，兴立佛图僧房；架桥铺路，便民通行；建大药藏，治病救人；立孤老寺，慈济赈灾；代人佣作，缝补浆洗，破薪运水，清厕担粪等。与《福田经》所讲的广施"七法"大致相同。莫高窟北周与隋初的福田经变正是部分佛教徒致力于社会福利活动的反映。

在上述情势影响下，佛教信徒重功德、大修福田。"布施"，也称"广施"或"普施"活动，被列为大乘佛教基本教义六度之首，是"无上福业"，可以"获千倍报"。帝王也提倡并奉行福田思想。南朝梁武帝就建有"无尽藏"，用以布施。北朝末年和隋初，佛教界行善积功德，以祈求福田利益的思想空前普及。唐僧人道宣《续高僧传·灵裕传》记开皇十一年(公元591年)隋文帝给释灵裕的诏书说："道俗钦仰，思作福田。"为此众多僧人更是身体力行，热心于社会公益事业。有的"缮修成务，或登山临水，或邑落游行，但据形胜之所，皆厝心寺宇，或补葺残废，为释门之所宅也"。有的"建大药藏，须者便给，拯济弥隆"。有的"所至封邑，见有坊寺禅宇，灵塔神仪，无问金木土石，并即率化成造，其数非一"。"或为僧苦役，破薪运水；或王路艰阻，躬事填治"，或"立孤老寺于城治，等心赈赡"。

寺院经济的发展也促进了福田思想流行。南北朝时期，佛教广泛传播，寺院、僧尼数量激增，形成比较完备的僧官制度和以经营土地为主的寺院经济。寺院的财政势力增大之后，僧尼除了私蓄财产外，也积极从事社会公益活动。当时，社会上已设有"悲田院"、"养病院"等事业机构，由寺

院经营的救济事业也不少，僧传中也记述许多僧尼个人经营的社会事业。

福田经变的内容

莫高窟的两铺福田经变，内容情节大致相同。

以建于隋代的第302窟为例，福田经变画了七法中的六法：(1)立佛图，建僧房；(2)植果园、修浴池；(3)疗救众病；(4)造船渡民；(5)修桥便行；(6)近道作井。无造圊厕情节。除六法以外，加上比丘听聪大道边作小精舍，共七个画面。

从两窟所绘的经变画内容来看，除了须阇提本生、睒子本生是奉养双亲的孝子故事，与当时统治阶级倡导"三教会通"的政治背景有关外，大多反映佛教的因果报应和福田思想，与当时主张佛教徒广植福田的佛教思潮有关。第296窟窟顶除福田经变专讲广施七法外，还有两幅本生因缘故事画：善事太子入海本生、微妙比丘尼因缘，南北两壁有五百强盗成佛缘、须阇提太子本生，这些本生因缘故事都是宣扬因果报应的。在第302窟窟顶人字坡上，福田经变上面是快目王施眼、月光王施头、虔阇尼婆梨王剜身燃千灯等等本生故事，内容多为超人的布施行为，表现忍辱牺牲的精神。

福田经变与小乘中讲究坚忍牺牲、因果报应的本生因缘故事放在一窟，表明大小乘布施的目的虽然不同，但对佛教徒来说，布施既是一种超脱世间诸苦的手段，也是一种饱含牺牲精神的道德行为。这些有利于大众的思想和行为，是佛教慈悲思想所要求的。因此，对《福田经》中的"广施七

法"，大小乘宗派都有好感。为自己造功德，修福田，以及广施七法的社会公益活动，不仅为僧侣接受，也深受普通信众的欢迎。

福田经变描绘了当时现实的劳动和生活场景，是这一时期不可多得的形象资料。尤其是表现广施七法中的几个画面与商旅有关，可以看到"丝绸之路"上商旅来往的情景，其中有的是胡商。这与《周书·异域传》所记北周"弁服毡裘，辐辏于属国。商胡贩客，填委于旗亭"的情况一致。在北周第294窟中可以看到胡商的供养题记："清信商胡竹□□居□供养"、"清信商胡竹……供养佛时"等，以及他们的画像。隋代的丝绸之路空前繁荣，西海三道，"总凑于敦煌"，尤其是隋炀帝杨广曾派裴矩至敦煌，召引西域商贾至张掖互市。据《隋书·裴矩传》记载，大业五年(公元609年)隋炀帝又亲自巡幸河西，当时西域有二十七国使者"谒于道左"。这两铺经变画中的商旅图，可说是当时丝绸之路的真实写照。

福田经变构图形式和艺术风格

两铺福田经变沿袭了早期故事画的横卷连续构图形式。这种构图形式可以将多情节、多场面的故事，并列画成横向连接的长卷，类似传统卷子横向延伸。敦煌北周故事画的题材和数量显著增加，横卷构图的形式也更丰富。有的两条或几条横卷上下并列，使故事情节呈"S"形、"之"字形或波浪形构图，故事呈转折延伸发展。北周第296窟的福田经变就是上下并列成两条横卷，画面依经文的顺序呈一上一下延伸发展的，绘有"广施

第302窟福田经变内容分布图

七法"中的五法:(1)立佛图、画堂阁;(2)植果园、施清凉;(3)施医药;(4)旷路作井;(5)安设桥梁;加上比丘听聪于道旁立小精舍,共六个画面。未画"船渡"和"圊厕"二法。到了隋代,随着大乘佛教净土思想的发展,以说法图为中心的大型经变增加,故事画逐渐消失,长卷构图形式也逐渐减少,在结构形式和突出主题方面,已不如早期的生动活泼、变化多端。但艺术技巧纯熟,功力深厚,在细节的描写,意境的深化,以及人物与大自然的结合等方面,超过早期。

　　这两铺经变画主要是继承和发扬了敦煌早期的艺术风格,造型简练,线描豪放,赋彩单纯,晕饰简淡,还没有受到隋代统一后形成的中原艺术风格的影响。两铺画都以山川林木为背景,横幅展开,人畜和建筑穿插其间,人物活动与环境的结合亦很自然,改变了早期以山林树木作为象征性背景的手法。人与建筑、树木的比例趋于合理。另外,第302窟人字坡的地色为白色,与四壁的土红色对比鲜明,突出了人字坡的画面。

第296窟福田经变构图示意图

77 福田经变

福田经变从左面两朵四瓣花开始，分上下两层，画"广施七法"中的五件事：起塔建僧房，果园施清凉，病则医药救，桥船渡人民，旷路作好井；还有比丘听聪于道旁立精舍。

北周 福田经 莫296 窟顶北坡东段

78 兴立佛图和植园施凉

左面六个赤露上身穿犊鼻裤的泥工，正在修建一座两层砖塔，塔上两人砌砖，下面一人和泥，两人送料，中间一人在扬手指挥。右面一座果园，围墙环绕，树木葱郁。树下三人正在乘凉。

北周 福田经 莫296 窟顶北坡东段

79　筑绘堂阁

一座即将完工的小佛堂正在装修，庑殿起脊房顶，砖砌台基，门前有阶陛。前后各有着袴褶的画工在专注地作画。屋顶上一泥工正接房下另一泥工用长杆递上来的泥料。

北周　福田经　莫296　窟顶北坡东段

80　疗救众病

患重病者由二人扶坐，一人正在给病人喂药，身后有人用药臼捣药。

北周　福田经　莫296　窟顶北坡东段

81 旷路作井及架设桥梁

画面上部,路旁有一辆卸辕的骆驼车,人畜都在水井边休息,水井东边画了饮骡马和给骆驼喂药等情节。

下部是"设桥"。两个头戴帕巾的北周商人,并骑押着满载的驮队正在过桥;桥的另一面迎来一个高鼻深目的西方商人,牵着两峰载重骆驼,领着商队。

北周　福田经　莫296　窟顶北坡东段

82 听聪比丘立精舍

听聪比丘在道旁建立精舍,可供途经的旅客休息。这种小精舍也叫"福德舍",实为旅馆。一幢楼阁建筑,屋内有二人在饮酒,一人在弹琴。

北周　福田经　莫296　窟顶北坡东段

83　福田经变

从左到右画了"建精舍"、"作井"、"置船
桥"、"施医药"、"设园池"、"筑堂阁"、"建
塔"、"伐木"等情节。其中"伐木"是"立
塔"、"筑堂阁"的一部分。

隋　福田经　莫302　窟顶西坡

84 伐木建塔

这组建筑工地的情景画得十分详细、生动。

隋 福田经 莫302 窟顶西坡

85 植园施凉

一座有树木与围墙的果园，内有一浴池，
有二人正在池中洗浴。

隋　福田经　莫 302　窟顶西坡

86 疗救众病

有两组画面。上面一病人裸卧床上，二人
各执其左右手，医师似在对患者进行治
疗。下画羸弱裸体患者由一人扶坐，前面
有一人正在调制药剂，病人身后站立一
执药少女。这是描写两个不同的医疗场
景，两个患者是内症与外伤。

隋　福田经　莫 302　窟顶西坡

87　桥船渡民

这是一队商旅，前面一载人的骆驼车正
在过桥，随后是·个高鼻深目商人策马
前行，桥下的河面上有两人划着一条铁
锅形的小船在摆渡。

隋　福田经　莫302　窟顶西坡

88　近道作井

有一口水井，两人正用一架桔槔汲水。井
前一匹马埋头在水槽里痛饮，另一边两
人用水罐饮水。

隋　福田经　莫302　窟顶西坡

89　道旁精舍

一座内垂幛幔的平顶房屋，茵褥上一男
子踞坐饮酒，身边有三个正在演奏的女
乐，屋外有一侍者持奉酒浆。

隋　福田经　莫302　窟顶西坡

第 三 章

报恩经变

（附父母恩重经变、目连变相）

序论 三经要义与儒佛合流

本章包括报恩经变、父母恩重经变和目连变相，都是宣传佛教报恩思想的作品。南北朝时期，佛教为调和儒释二家的矛盾，以利扎根于中国民众之中，将儒家忠孝思想引入佛教经典。至唐代佛教进一步中国化、世俗化，佛教编撰伪经和借助民间流行的俗文学宣传忠孝思想。据这些经文和俗文学绘制的经变画也应运而生。同时，中唐以后敦煌地方政权更迭，战乱频仍，这些题材也被敦煌人民用来表达团结，抒发思念中原王朝的情怀。

《报恩经》及其经变

《大方便佛报恩经》也称《大方便报恩经》、《报恩经》，是广大方便、酬报恩德之意，就是宣传佛教的报恩思想，即上报三宝(佛、法、僧)恩，中报君亲恩，下报众生恩。以下均称《报恩经》。有两种译本，一卷本古已失佚，

《报恩经》内容简介表

品序	品名	内 容 简 介
1	序品	阿难路遇一婆罗门担负老母行乞，得美食即仰奉老母，得恶食则自食之。婆罗门斥责释迦为无恩分人，阿难乞示于佛，引起佛说《报恩经》。
2	孝养品	须阇提在国家危险之际，以身体血肉孝养父母以救国难。
3	对治品	转轮圣王为度一切众生，以身剜千孔、燃千灯，以求无上正觉。所以要"常念佛恩，当报佛恩"。
4	发菩提心品	何为知恩报恩，知恩者当发菩提心，报恩者当教一切众生发菩提心。佛在过去世因七情六欲而堕火车地狱，后发菩提心脱离地狱成佛。
5	论议品	通过波罗奈国忍辱太子为救治父王，"断骨出髓，剜其双眼"，最后成佛，以及鹿母夫人供养辟支佛等故事，讲"父母师僧是一切众生二种福田"。
6	恶友品	以波罗奈国太子善友和恶友(提婆达多)等本生故事，讲佛"以忍辱力，常念施恩"，得成佛道。
7	慈品	波罗奈国第一大臣不忍国王施头，自刎先死尽忠；五百贼盗犯罪被剜眼，蒙佛重赐盲眼复明，发菩提心以报佛恩；华色比丘尼灾难不断，经阿难劝请，佛特赐恩予女人，得入佛法，故让女人常念阿难恩。
8	优波离品	佛讲优波离持律第一，"三归、五戒乃至一切戒"，为报恩之行。
9	亲近品	以金毛狮子坚誓等本生故事，讲佛知恩报恩，愿自丧性命，终不起恶心。

现存为七卷本(失译人名,出东汉录)。敦煌遗书中有《报恩经》写本四十八件。敦煌壁画中的报恩经变是据七卷本绘制的。全经共九品,主要内容见"《报恩经》内容简介表"。

《报恩经》能够在中国流行,与其报恩思想迎合儒家思想有关。在佛法中"报恩福田"为三福田之一。佛为大福田,父母为最胜福田。在经文中还以一些本生、因缘故事,讲了孝养父母、奉事师长、修十善业、受持三归及具足戒、发菩提心等报恩之行。《报恩经》对谓佛教为无恩分人的指责作了有力的反驳,受到深受儒家孝道伦理熏陶的中国民众的欢迎。

由于《序品》是《报恩经》的缘起,在经文中有特殊的地位,所以,在报恩经变中,《序品》一直被绘于说法图的正中下部,对经变起提纲挈领的作用。

报恩经变最早出于何时,目前难以考定。由北周庾信《秦州天水郡麦积崖佛龛铭并序》中"昔者如来追福有报恩之经,菩萨去家有思亲之供"的记载来看,可能在北周时期麦积山石窟就出现了报恩经变。据《大慈恩寺三藏法师传》卷九记载,显庆元年(公元656年),玄奘为唐高宗太子满月呈献"报恩经变一部"。另据《大唐福州报恩寺多宝塔碑记》记载,该寺北壁绘报恩经变相,敦煌遗书有《佛说报恩经讲经文》(原名《双恩记》)等来看,唐代报恩经变文和经变可能相当流行。就目前所知,报恩经变仅见于敦煌石窟,但经中《恶友品》、《孝养品》的善友太子和须阇提太子故事都是本生故事,早在《贤愚经》已有记载。据《贤愚经》绘制的须阇提本生故事画,在中国新疆克孜尔石窟及敦煌北周第296窟的善事太子入海本生故事画,表现形式均与报恩经变内的同名故事有异。

敦煌石窟的报恩经变最早出现于盛唐,吐蕃时期逐渐增多,一直延续至宋代。现存三十五铺。所绘的故事,结合当时历史条件的需要,主要选择以忠孝、报恩为内容的《序品》、《孝养品》、《恶友品》、《论议品》及《亲近品》。

《父母恩重经》及其经变

《父母恩重经》是专讲孝道的经典。据考证,《父母恩重经》是中国僧

人杜撰的，它是佛教在中国流传过程中，与儒家思想逐渐合流的产物，经中充满了儒家孝道思想。

此经始见于武周时期明佺《大周刊定众经录》，唐智昇将此经列入《疑惑再译录》，认为此经引述了中国的丁兰、董黯、郭巨等孝子事迹，是伪经。敦煌遗书中共检出此经写本四十余件，载有孝子故事的有九件，其余都删除孝子故事，以掩饰其作伪痕迹。

现知出于敦煌的《父母恩重经》写本有三种版本。一是经文中有孝子的事迹，这是此经最初的写本，称为"全本"。二是删除了孝子事迹的写本，称为"删本"。还有一种版本，称为"别本"，仅发现一件，内容与前两种版本不同，字数也超出三分之一以上，尤其是此经将父母的养育恩德，概括为十恩德，并列有十恩德的题目和不孝之子所入十八地狱的名称。从几件有纪年题记的写本来看，属唐、五代、宋写本，最早的纪年题记，在吐蕃统治敦煌时期(公元781—848年)。删本在敦煌出现的年代约在晚唐，至五代、宋，流行了一百多年，与归义军统治相始终。删本和别本的年代一般晚于全本。

另外，在敦煌遗书中有根据别本经文进行俗讲的讲经文和佛曲。已知《父母恩重经讲经文》两件，原标题已佚。题为赞颂父母十种恩德的佛曲，有十余种不同的写本，如《父母恩重赞》、《十恩德赞》、《十种缘》、《孝顺乐》等。

敦煌莫高窟现存父母恩重经变是依据删本经文绘制的。四铺壁画和两件绢画，都没有全本经文所述孝子事迹和别本所述地狱的画面。

除敦煌石窟外，在四川大足宝顶山大佛湾15号龛和小佛湾13号龛内，也雕刻父母恩重经变，内容相同，画面相似。内容与敦煌的不同，所据应是别本，因为中部是表现父母恩德的十一组雕刻，下部是不孝子死后入地狱受罪的画面。大佛湾经变还残存部分雕刻经文，十一组父母恩德的画面也刻有榜题，可知东西两侧是十恩德图。所刻十恩德与别本《父母恩重经》完全相同。敦煌地区既有别本《父母恩重经》的写本，讲经文和佛曲，而未发现有关的变相，说明敦煌和大足两地盛行的经文版本不同。

　　《父母恩重经》虽然被斥为伪经而未能入藏，但因其宣扬孝道观念，教化的主要对象是下层民众，受到中国世俗佛教信徒的欢迎，所以在民间一直流传。敦煌发现此经的众多写本，并由经文衍生出经变、讲经文、佛曲等更加世俗化的佛教艺术、文学作品，经文还被翻译成多种少数民族文字，而且传到日本、朝鲜。由此可见，宣扬孝道观念的《父母恩重经》是多么深入民心。

<h2 style="text-align:center">目连故事及其变相</h2>

　　敦煌石窟的目连变相依据的文字底本是《目连变文》，《目连变文》则由《佛说盂兰盆经》增改而来。《佛说盂兰盆经》是西晋高僧竺法护所译，是一部宣传孝道思想的佛经文。"盂兰"为梵文的音译，意译为"救倒悬"；"盆"是汉语，指盛食供僧的器皿；"盂兰盆"意即解先亡倒悬之苦。此经不足一千字，讲佛十大弟子之一的目乾连，"欲度父母，报哺育之恩"，以道眼观世间，见其亡母在饿鬼之道受苦，如处倒悬，而不能救拔，故求佛救度。佛让他于僧众安居的七月十五日，备百味饮食，供养十方僧众，不仅可解脱其母，世间孝顺者以此法，也可使现世父母增福延寿，七世父母得到解脱。并说"修孝顺者，应念念中常忆父母，供养乃至七世父母，年年七月十五日，常以孝顺慈忆所生父母，乃至七世父母为作盂兰盆施佛及僧，以报父母长养慈爱之恩"。目连救母的故事还见于《经律异相》、《杂譬喻经》、《佛说目连所问经》等。

　　《佛说盂兰盆经》译出后，即受到提倡孝道的中国人欢迎，广泛流行。尤其在南北朝时期，提倡三教合一的梁武帝很重视，他于大同四年(公元538年)创设盂兰盆会的仪式。由于梁武帝大力提倡，民间也效仿遵行。从此，历代皇帝和民间都要在农历七月十五日举行这一仪式，以报祖德，盂兰盆会便逐渐演变成为"孝亲节"。目连故事由于盂兰盆会而妇孺皆知。唐代这种佛教仪式更为盛行，并有音乐仪仗，甚为壮观。宋代开始，盂兰盆会逐渐失去本意，由孝亲变成了祭鬼。

　　在敦煌遗书中，与"目连救母"有关的卷子有十余件，从五代后梁贞

明七年(公元921年)、北宋太平兴国二年(公元977年)等纪年题记来看,这些写本大约都属五代、宋初。

比较变文与《佛说盂兰盆经》可知,变文是依据经文演绎的,不仅字数增加,故事情节也有差异。变文有许多内容,为经文所不载。从《大目乾连冥间救母变文》看,不仅糅合了其他目连经文中的内容,还增加了《十王经》中的地狱描述。经文叙述目连地狱寻母仅有几句,变文则作渲染和铺陈,历述目连经过地狱诸景,有奈河、铁轮、刀山、剑树地狱、铜树铁床地狱、阿鼻地狱等。

敦煌石窟只有一铺目连变相,绘于榆林窟第19窟。

《报恩经》和经变出现的原因

敦煌石窟出现大量依据《报恩经》及宣扬孝道的经文绘制成经变,是佛教中国化的产物。佛教作为一种外来宗教,传入中土之后,就遇到了中国传统思想、王道政治、民族习俗等因素的抵抗和排斥,佛教要在汉地扎根,就必须依附传统文化,符合中国伦理道德的要求。佛教与儒学在思想上的最大矛盾,是出世主义与忠孝伦理观念的矛盾。佛教认为家庭和世俗社会是烦恼与痛苦的根源,故重出世解脱,不受世俗礼法道德的约束。儒家认为僧人出家修道,是背离父母,割爱辞亲;超出世俗统治政权之外,是无父无君;超脱现实社会,是不受世俗礼法道德约束;从而使"父子之亲隔,君臣之义乖,夫妇之和旷,友朋之信绝"。这些都与统治者的伦理道德支柱——忠君孝亲相矛盾。

因此,佛教进入中国后,就出现了儒、释之争,南北朝时期极激烈。佛教为了适应儒家的伦理道德观念,就极力调和儒、释的关系,强调二者的一致之处。在这种情况下,一些佛教学者就删改、编撰出符合儒家伦理观念的经典。《报恩经》等就是这一形势下的产物。它们不但宣传佛教的报恩思想,而且迎合儒家的忠君爱国、孝顺父母的传统道德观念。因此这些经不但为中国民众接受,而且也得到统治者的支持。至隋唐时期儒释之争进入新的阶段,二家的合流是总的趋势。在儒家忠孝思想的强大影响下,隋

唐五代以来佛教学者公开提倡忠孝，佛教逐渐庶民化，儒道佛三者不断融合。佛教徒不仅删改、编撰已有佛经，而且杜撰经文，并以这些经文创作出《父母恩重经讲经文》、《目连变文》等文学作品以及经变画，来宣扬孝道思想。这些经文、经变不仅加进了儒家的孝道思想，还加进了纯属传统文化的孝子事迹，连佛经中讲释迦弟子目连入地狱救母亲的《盂兰盆经》，也被中国僧人视为孝经。从疑伪经及其经变、讲唱文学的形成和演变，可以看出佛教中国化的进程。

90 报恩经变

报恩经变多选择以忠孝、报恩为内容的
几品绘画。本图画了三个品：分布在说法
图上下及屏风中。说法图上部是《论议
品》的鹿母夫人故事，下部中心画《序品》
的阿难乞食路遇婆罗门子。《恶友品》的
善友太子故事在说法图下部及下面两扇
屏风中。

晚唐 报恩经 莫144 北壁

91 报恩经变

五代的基本构图形式有变化，说法场面
增大，上部两角的经品画几乎成了点缀，
楼阁之间的《亲近品》几乎难以辨识。

五代 报恩经 莫146 南壁

92　经变下部的三品

正中的庭院是《恶友品》、《孝养品》两经
品画的分界线，在庭院下面正中是《序
品》的婆罗门行乞。

五代　报恩经

莫146　南壁东起第一铺

第一节 危城情结——陷吐蕃前的报恩经变

敦煌石窟中最早的报恩经变出现于安史之乱后，吐蕃攻陷敦煌之前建造的第31、148窟。安史之乱后，吐蕃东侵长安，西掠河西，于公元766年时，已尽有兰州至瓜州的河西之地，沙州(敦煌)也在吐蕃的重围之中，危在旦夕。随着唐军节节后退，大批官民僧尼聚集沙州，第31、148窟就凿建于这一特定的历史时期。

在吐蕃的重重包围之中，不愿沦亡的意识和强烈的民族情结，表现为效忠唐王朝；《报恩经·孝养品》中须阇提以己身肉济养父母，搬回救兵复国的故事，就表达了"舍身为国"的思想。

气势恢宏的第31窟

开凿于大历年间(公元766—779年)的第31窟的报恩经变，像盛唐时期成熟的经变画一样，一部经独占一壁。这铺画分为左、中、右三栏，中间是《序品》，主要是表现说法会，下部的婆罗门乞食画面很小，且已漫漶不清。《恶友品》及《孝养品》在说法图两侧竖行分绘，形成主次分明而又统一的装饰效果。

左侧《孝养品》中须阇提故事，主要是讲波罗奈国国王聪睿仁贤，国家繁荣昌盛。但有一大臣罗睺起兵反叛，破国杀王，又派兵攻打邻国。邻国国王是最小的三太子，治国有方。当闻报后，小王领夫

人偕太子须阇提出逃，途中迷路缺粮，须阇提太子自割身肉给父母分食，小王得以抵达邻国借兵复国。在此幅画中，作者对割肉济父的情节用了大量笔墨，从须阇提劝父至身体复原，占了该品故事的大半。尤其是辞别父母一节，夫人回首望着仅剩骨架的太子，右手拉着国王，左手拭泪，将母子在生离死别时，依依不舍、凄凄惨惨的情景表现得极为生动。全画突出了该品经文的主题：为了救国于危难之中，不惜以"身体血肉供养父母"。这铺经变画，即以须阇提为国捐躯的事迹来激励人民，报效唐王朝，具有强烈的社会意义。

右侧《恶友品》的善友太子故事，始于太子施舍，止于雨宝。第一个情节的善友施舍和最后一个情节的善友雨宝，位于整个故事的最下方，从第三个情节的善友乞父寻宝开始，自上而下展开。将善友施舍和雨宝置于说法图下方，这种布局成为这一故事的基本格式，历代沿用。这布局也切合《报恩经》的经旨："如意宝珠，溥施群生"(《张淮深功德记》)。

盛唐时期经变画的形式已发展成熟，此铺经变与同时期的其他经变画一样，构图的特点主要是满，具有强烈的装饰意味。画上的人物和场景布局，已不是早期简单平列的形式，而是主、次，疏、密，

聚、散，变化自如，条理清晰，节奏分明。两侧的故事以山水画为背景，山峦起伏，水波浩渺，"咫尺之图，写千里之景"。

紧扣经旨的第148窟

第148窟是敦煌豪门大姓李太宾于大历十一年(公元776年)前建成的功德窟。报恩经变绘于拱形甬道顶上，也是惟一一铺绘于甬道顶的报恩经变，惜大部分已塌毁。从残存部分来看，顶部绘《序品》，两坡分别绘《恶友品》、《孝养品》。

《序品》主要有两方面内容，一是说法图，若按唐代大多数经变画，应占经变中间的主要部分，由于现在仅残存《序品》下部，有无说法图已无从确定。二是婆罗门行乞，既是《报恩经》的缘起，表明该经的宗旨，也是经变的点题之作，因而被置于说法图正中的下部。婆罗门行乞是讲阿难在王舍城次第乞食，路遇一婆罗门，担负老母行乞，得美食即仰奉老母，得恶食则自食之，阿难为其孝心所动；此情景恰被一个六师徒党所见，斥责阿难，其师祖释迦刚生下七天即丧母，是为恶人；作为王子，置国家、国王于不顾，逾城出家，是为不忠之人；离父抛妻，不行妇人之礼，"徒众无尊卑，不知恩不念恩"，为无恩分人。因此，释迦是不忠不孝、无情无义之人。阿难心生惭愧，故乞

示于佛，"佛法之中，有无孝养父母?"引起释迦遍请四方诸佛及菩萨聚会，为此而说《大方便佛报恩经》，宣讲自己过去若干世报恩诸事。《序品》这种构图形式紧扣经旨，对报恩经变的经义和其他经品画的理解具有提纲挈领作用，因而以后一直沿用。

南坡《恶友品》中的善友太子入海故事和北坡《孝养品》中的须阇提太子本生故事，都是本生因缘故事画，在北周第296窟中曾以独立的本生因缘故事画形式出现过。只是北周故事画依据的是《贤愚经》，盛唐经变画中这两个故事，意义不同，故事内容、情节与北周的故事画均有一定差异，而且随着唐代大型经变画日臻完善，构图也完全不同。

以《序品》、《孝养品》和《恶友品》作为本经变的基本内容的做法一直沿用。《孝养品》和《恶友品》的画面，细腻生动，为以后各时期所不及。另据考证，该窟西壁涅槃图中的"棺盖自启为母说法图"，就是依据敦煌地区流行的《佛母经》绘制的，以释迦佛再生，为母说法为主线，糅合了中国传统的孝道思想与佛教的无常思想，这正与甬道顶《报恩经》中孝亲事亲的忠孝思想相互呼应，这应是窟主为了表达造窟意图的刻意安排。

报恩经变是这一时期敦煌石窟的新题

材。最初仅被绘于甬道顶，从第31窟开始在主室整壁绘制，从此变成历代主要题材之一。最早入画的经品画《恶友品》、《孝养品》，除了具有很强的故事性、观赏性外，宣扬儒家忠孝思想，表达当时敦煌人民的民族感情，因而深受民众喜爱。

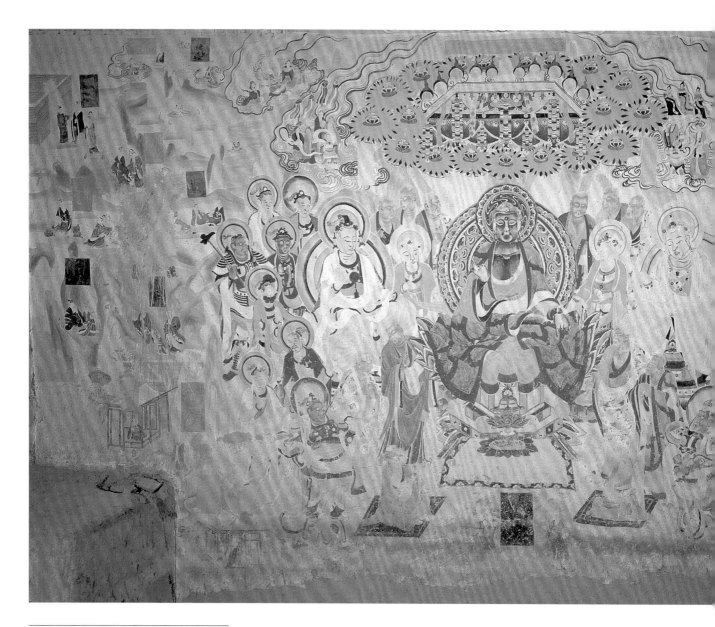

93　报恩经变

通壁而绘，说法场面宏大，是敦煌石窟报
恩经变中惟一的一铺。中部为《序品》说
法场面，释迦佛结跏趺坐于大殿的仰莲
宝座中，左右是听宣讲《报恩经》的诸大
比丘、比丘尼、菩萨、四大天王、天龙八
部等。左边绘《孝养品》须阇提太子割肉
济父，右边绘《恶友品》善友太子寻宝施
财。

盛唐　报恩经　莫31　北壁

94　善友太子入海取宝

在完整统一的场景描绘中，自上而下按时间先后展开故事情节，连续性很强。

盛唐　报恩经·恶友品　莫31　北壁

95　银山、金山

善友入海取宝时，先后经过银山、金山和
七宝山。因恶友贪图金银，船载过重而沉
没。画面中间是恶友及随从正在搬运金
银，右上方是运金银的船。

盛唐　报恩经·恶友品　莫31　北壁

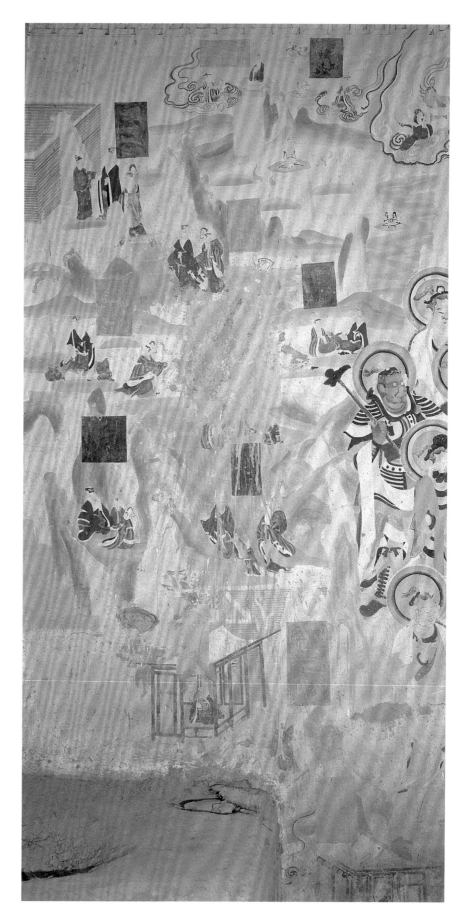

96　须阇提太子割肉济父母

画面以山水为背景自下而上展开。由守
宫神报警始，至邻国使臣迎王和夫人，绘
有逾城出逃、陷入困境、太子劝父、太子
割肉、帝释考验等情节。

盛唐　报恩经·孝养品　莫31　北壁

97　阿难路遇婆罗门

画面上部残毁。这是《序品》，交代佛说
《报恩经》的缘由。画面左边身着袈裟的
阿难，正被六师徒党训斥，后面肩负老人
者为婆罗门子。

盛唐　报恩经·序品　莫148　甬道顶

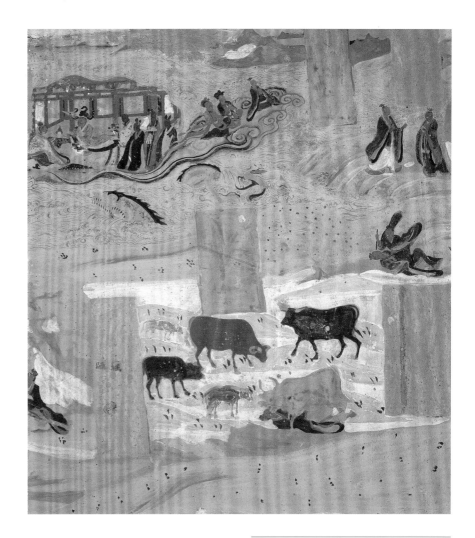

98　善友太子入海取宝

仅存龙宫取宝、出海、刺目和牛王舐刺四
个情节。上部海水汹涌,鲨鱼推波助澜的
情景,是此经变同一情节中很独特的画
面。这是敦煌报恩经变故事画的优秀作
品。而下部画面中追逐水草的牛群悠然
自得。

盛唐　报恩经·恶友品　莫148　甬道顶

99　刺目夺宝

善友取珠宝上岸后与其弟恶友相见。恶
友见善友获宝，心生忌意，乘善友入睡，
用毒刺刺其双目，夺珠而去。画中恶友因
用力过猛而使袍袖扬起，倒地的善友双
腿蜷曲，用力挣扎。

盛唐　报恩经·恶友品　莫148　甬道顶

100　须阇提太子割肉济父母

尚残存六个情节。帝释天所化的狮子和
老虎，雄威逼真，在以后的画面中很少
见。其上是太子割肉情节，国王帮太子割
肉，其母在一边掩面痛哭，也不见于以后
的洞窟。

盛唐　报恩经·恶友品　莫148　甬道顶

第二节　沦亡之思——吐蕃治下的报恩经变

吐蕃占领敦煌，共计六十七年(公元781—848年)。吐蕃占领河西之后，民族矛盾更趋尖锐。被统治的汉族和其他各族人民掀起了一股忠君孝亲的思想热潮，以忠于唐朝君主的口号，反抗吐蕃贵族。这一形势对石窟开凿带来的直接影响，就是报恩经变的大量绘制和父母恩重经变的出现。

经变数量增多　经品内容丰富

吐蕃统治敦煌近七十年，敦煌石窟共遗存七铺报恩经变。这一时期的洞窟无论大小，都画上了多种经变，从一壁一铺增加到一壁三四铺；仅第231窟就有经变题材十二种。难以容身的小窟也常有三四种经变。诚如《张淮深功德记》中所说的："参罗万象，表化迹之多门"，"一窟之内，宛如三界"。

这一时期不断出现新的经变题材，内容也越来越丰富。新出现的题材以报恩经变的内容最丰富，新增了《论议品》和《亲近品》；第231窟甚至出现了两铺报恩经变。

报恩经变在窟中的位置和构图布局也发生了很大变化。

由于经变数量和经品内容的增加，促使这一时期报恩经变的构图布局形式趋于多样化，同时也推动艺术家去努力寻求一种更为合理的构图形式。这时期的经品画有的分绘于经变的四角，这一形式以后逐渐成为报恩经变的主要布局。有的是"龛内屏风式"，说明这时对报恩经变的重视。因为，从隋唐洞窟开始，主室正壁龛内的塑绘内容就是一个洞窟的主题，龛内屏风式的经变画数目也最多。此外，盛唐第31窟已采用的"条幅式"仍继续出现，但这时期的条幅各有一长条框，显得很拘谨。还有一种是"条幅加屏风式"，即在说法图的两侧和下部屏风内绘经品画。详见下表。

第200、236、238、258窟的报恩经变，画面大多漫漶不清。第112窟的构图较为新颖。一个经品画仅有一两个画面，十分简练。说法图下部绘《序品》婆罗门乞食、《孝养品》和《亲近品》。另外，《亲近品》中除绘坚誓狮子本生故事外，还有

中唐时期报恩经变形式及分布表

形式	洞窟	窟内位置
四角式	莫112	北壁东起第二铺
条幅式	莫154 莫258	北壁东起第一铺 南壁东起第二铺
条幅加屏风式	莫200 莫231	南壁东起第一铺 东壁门南侧
龛内屏风式	莫231 莫236 莫238	龛内西壁 龛内西、南、北壁 龛内西、南壁

论议品　　　　　　　　　　　　　　　　　　论议品

亲近品　　　　　　　　　　　　　　　　　　孝养品

第112窟报恩经变四角式布局示意图

小婆罗门子感化五百强盗的故事，在敦煌的报恩经变中仅此一例，惜严重剥落。引人注目的是上部的《论议品》，是一幅极佳的山水画，山峦叠嶂，流水潺潺，烟云缭绕，树木清秀。左边是鹿女饮水，右边是步步生莲。由于所绘情节太少，人物完全成为陪衬，隐于山水画之中，因而喧宾夺主，故事内容则反而不明显了。第154窟中的经品画以《恶友品》为主，左侧条幅从入龙宫取宝开始，至树下弹琴，后转至右侧条幅的下部，画父子相见和雨宝。画中的善友和恶友像两少年童子，一脸稚气，尤其是父子相见一节，父亲紧抱着久别重逢的儿子，父子相互审视，夫人站在后面好像在祈祷着全家团聚的一刻。另外，这一时期还有两幅绢画，现藏于英国不列颠博物馆，也是条幅式。一幅是两边条幅绘《孝养品》，另一幅两边分绘《孝养品》、《论议品》和《恶友品》，与第154窟的构图相似。

凸现报君亲恩的第231窟

第231窟是这一时期的代表洞窟，也是吐蕃统治时期有明确纪年的两窟之一。据此窟《大蕃故敦煌郡莫高窟阴处士公修功德记》(即《阴处士碑》)记载，此窟为

论议品 —— —— 孝养品

恶友品　　恶友品　　恶友品

第154窟报恩经变条幅式布局示意图　　**第231窟报恩经变条幅加屏风式布局示意图**

阴嘉政于唐文宗开成四年(公元839年)所建。除门南画整铺报恩经变外，龛内屏风也绘《报恩经》的《恶友品》，说明该窟窟主对报恩经变的重视。

此窟的报恩经变有一个明显的变化，就是出现了《论议品》鹿女夫人的故事，并一改盛唐经品画的布局，将《恶友品》绘于下部的屏风内，而将报君亲恩的《孝养品》、《论议品》置于左右侧，尤其是将《论议品》绘于整个经变的左侧。窟主这一安排是为了表达其报恩思想。《阴处士碑》文曰："就莫高山第二层中，方营窟洞，其所凿窟，额号报恩君亲也。"《论议品》主要讲佛孝养父母的本生故事。先讲波罗奈国忍辱太子断骨出髓、挖双眼救父；然后以鹿女的故事，说明释迦之母摩耶夫人以何功德、因缘得生如来。以此说明"父母众僧是一切众生二种福田"。因为，父母有"十月怀胎，推干去湿，乳哺长大，教诲技艺……"之恩，所以窟主将《论议品》置于重要位置。

右侧的《孝养品》以血肉之躯孝养父

母，救国于危难之中，表达了忠君思想。这在《阴处士碑》中也说得很清楚，文中

的"陇上痛闻豺叫，枭声未殄，路绝河西，燕向幕巢，人倾海外"，显然是怒斥吐蕃为"豺"、"枭"，阻塞了通往天朝之路，民众就像燕子思念巢穴一样思念中原王朝。表达了窟主寄人篱下、无可奈何的心情和对民族压迫的不满。

条幅式报恩经变绢画
（现藏英国不列颠博物馆）

101　第231窟东壁

造窟的目的可从东壁壁画的布局中看出。窟主于门北绘维摩诘变，应是隐喻窟主阴处士是居士；门南的报恩经变，表达报恩思想；门顶绘阴处士亡父母像，是功德对象，报父母恩的思想表现得很清楚。

中唐　莫231

102　第231窟佛龛

龛内塑像后的屏风亦绘有《恶友品》，同属《报恩经》内容。

中唐　莫231

103 报恩经变

此窟共有两铺报恩经变，这铺位于门南。
中间画说法图，两边条幅的经品画于下
部相连，左面画《论议品》中鹿女夫人故
事，右面绘《孝养品》的须阇提太子故
事。下部四扇屏风，其中三扇画《恶友
品》，一扇画天王像，但漫漶不清。

中唐　报恩经　莫231　东壁门南

104　须阇提逾城出逃

画面中的波罗奈国城依山傍水，城中殿
内坐小王，一守宫神乘云停于城头上，向
小王报告叛军将至。小王得讯后携夫人
及太子须阇提逾城出逃；城墙上搭有梯
子，有一人正从墙上沿梯而下，地上放一
包袱，是所带七日的粮物。

中唐　报恩经·孝养品　莫231　东壁门南

105　邻国使臣相迎

小王及夫人逃至邻国，向邻国国王讲述
大臣罗睺叛乱及须阇提割肉济亲的孝行。
邻国国土深感其慈孝，即起兵讨伐罗睺。
这里邻国国王和使臣是骑马相迎，与以
后所画的徒步相迎不同。

中唐　报恩经·孝养品　莫231　东壁门南

106　母鹿生女

左上见南窟仙人蹲于泉边便溺，右面雌
鹿饮水时舐食便溺，雌鹿产女并舐鹿女，
后鹿女被北窟仙人抱走收养。

中唐　报恩经·论议品　莫231　东壁门南

107　报恩经变

上部宝盖后画山水，以示者阇崛山；两角
山水中画《论议品》鹿女夫人故事。说法
图下部画《序品》阿难乞食路遇婆罗门
子。右侧为《孝养品》须阇提太子本生。
左侧画《亲近品》金毛狮子坚誓本生；右
画一比丘，对面有五人，为《亲近品》中
小比丘独自感化群贼的故事，图中以五
人代表五百恶贼，此幅经品画在敦煌石
窟中仅此一例。

中唐　报恩经　莫112　北壁

108　左侧的护法力士

这是说法图中的护法力士，头扎发巾，梳
高髻，穿犊鼻裤，披巾绕身。怒目裂眦，
大声呼吼。

中唐　报恩经　莫112　北壁

109　右侧的护法力士

手持金刚法杵。咬牙切齿，怒目而视。全身的肌肉块块隆起，显示出降伏一切的无穷力量。

中唐　报恩经　莫112　北壁

110 《论议品》之鹿女夫人故事

经变上部的鹿女故事，左面是雌鹿饮南窟仙人便溺，右面是鹿女在北窟步步生莲。画面上流云缭绕、幽远浩渺的山水风光，还有岩窟中修行的仙人，池边饮水的小鹿，情景交融，诗情画意尽在其中。

中唐 报恩经·论议品 莫112 北壁

111　报恩经变

说法图两边是条幅，右条幅绘《恶友品》
善友太子入海求宝故事。左条幅下段续
绘《恶友品》，情节与右条幅相接。左条
幅上段绘《论议品》鹿女夫人故事。

中唐　报恩经　莫154　北壁

112　说法图

这是平台上的说法图。卢舍那佛居中，左
右分绘一菩萨、一弟子，两旁又各三身菩
萨，两侧桥梁上各有一舞伎。前有水榭雕
栏，下有七宝池，八功德水，水池中有鸳
鸯、莲花。

中唐　报恩经　莫154　北壁

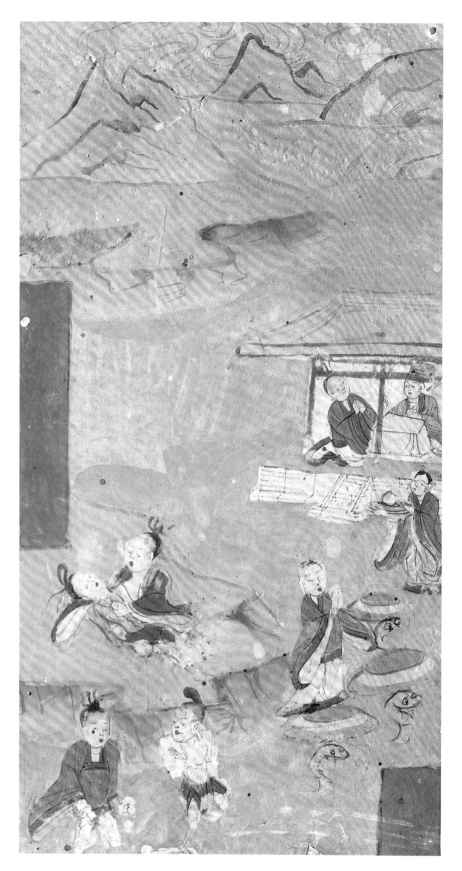

113　善友太子入海取宝

画面右上绘海师命终后，善友抱海师痛
哭；善友遵海师所嘱入龙宫取宝，入海时
青蛇盘莲茎怒视善友，善友以三昧力踏
莲而过；右上善友在龙宫为龙王说法；在
宫前善友双手捧摩尼宝珠出海。

中唐　报恩经·恶友品　莫154　北壁

114　刺目夺宝

善友太子在龙宫得摩尼宝珠。恶友趁善
友憩睡之际取树刺两枚，刺其兄双目，夺
珠而去。

中唐　报恩经·恶友品　莫154　北壁

115　亲人相会，宝珠雨宝

上部是善友从利师跋陀国返国后，与父
王、母后相见，父子相抱共诉离别之情，
母后为全家的团聚祈祷祝福。下部善友
供宝珠于柱台上，登高楼，拜祈宝珠雨
宝，宝珠遂变化无数财物普施众生。

中唐　报恩经·恶友品　莫154　北壁

第三节　回归热潮——归义军时期的报恩经变

从唐大中二年(公元848年)张议潮率众推翻吐蕃统治,至北宋景祐三年(公元1036年)西夏占领敦煌,归义军统治敦煌长达一百八十八年,历晚唐、五代、宋三代。这一时期报恩经变急剧增加,达二十六铺之多。这不仅符合当时封建王朝推行儒佛道三者合流的意旨,以及报父母恩德、孝亲事亲的儒家忠孝思想,也反映了敦煌民众上报"君亲之恩"和对中原王朝的诚心归顺,报效朝廷之情。

报恩经变呈多种风格

晚唐张氏归义军时期的报恩经变现存十一铺。

第156窟是张议潮为了歌颂自己,于咸通六年(公元865年)前后建造的大型功德窟。报恩经变绘于北壁西侧。此窟前室还有报父母恩重经变,是张议潮之侄张淮深任沙州刺史时所绘。说明这类宣扬孝道思想的题材,受历代张氏政权极力推崇。上行下效,这是当时报恩经变盛行的又一原因。

这一时期的报恩经变基本上继承了前期的构图形式,尤其是普遍应用屏风式布局。由于屏风画大多位于下部,所以残损严重,其中保存较好的是第12窟。屏风画这种对中国起居用具形式的模仿,是佛教进一步中国化和世俗化的重要表现。

第85窟是都僧统法荣(俗姓翟)的功德窟,建于公元862至867年,为覆斗顶形的大窟,经变画非常丰富。其中南壁东侧的报恩经变,保存得相当好,榜题大多清楚。

经品画分布在经变的四角,这种构图在中唐已经出现。此窟承袭这一构图形式,但作了颇具匠心的探索和创新。将故事性很强的四个经品画,根据情节的多少,在构图上作了精心安排,每一经品画的情节作合理布局。由于这铺经变构图和情节布局合理,成为五代、宋报恩经变一直沿用的基本形式。

另外,这一时期《亲近品》金毛狮子坚誓的故事,也画得很有特色。这故事宣扬了"知恩报恩","乃至丧命终不起恶心"的佛教忍辱思想。坚誓狮子经品故事以"知恩报恩"有四事作为缘起,其中第一事就是"见恶众生记生怜悯"。第85窟窟主都僧统法荣是一沙门,将坚誓狮子本生画得这样详尽而生动,其用意耐人寻味。

第138窟也是这一时期很有特色的洞窟。据考证,该窟可能是《腊八燃灯分配窟龛名数》卷子中所说的"阴家窟"。窟主在该窟东壁门北和北壁西起第二铺绘制了两铺完整的报恩经变,可见窟主对

报恩经变极为重视。

更引人注目的是该窟主室四壁经变画的题材、位置与中唐第231窟相似；尤其是东壁，经变内容和布局与第231窟很相似——门顶画供养人像，门两侧分绘报恩经变和维摩诘经变，报恩经变也是说法图的左右分绘《论议品》和《孝养品》。据考证，第138窟可能是张承奉任归义军节度使期间(公元900—905年)为其母阴氏修建的。而第231窟是阴嘉政为其父母修建的功德窟，阴嘉政之妹安国寺法律智慧，也见于第138窟供养人中。这说明两窟有一定关系。

北壁的报恩经变由于烟熏，已不太清楚。东壁门北的报恩经变场面宏大，其两侧的经品画是两幅极为精美秀丽的人物山水画。尤其令人瞩目的是北侧《论议品》的鹿女故事，国王迎娶鹿女夫人至复王后之位的情节，占据了画面的大部，并位于显著位置。《论议品》以鹿女夫人的故事，说明摩耶夫人因修无量善业，得生佛陀，父母是三界内最胜福田。并且开篇即讲释尊为报其母摩耶夫人养育之恩，即升切利天为母说法九十天，以说明释尊知恩报恩，孝养父母。此窟是张承奉为其母所建，相信因此而特别强调报恩经变及《论议品》。

佛教进一步中国化

公元914年，开始了曹氏归义军的统治。五代、宋初的曹氏归义军时期，佛教在敦煌地区一派繁荣，其特点是：一是佛教进一步普及化、庶民化。大批疑伪经和大众通俗佛教文化写本流行；报恩经变、父母恩重经变、目连变相等大批具有浓厚孝道思想的经变涌现。这一时期莫高窟修了许多大窟，这些大窟中几乎都绘有报恩经变。二是画院和画行的出现。这时的大窟都不是一两年完成的，开窟造像已是由世家豪族有组织地进行。当时官府设有画院，民间出现了画行，开窟造

张氏归义军时期报恩经变形式及分布表

形式	洞窟	时代	窟内位置
上下式	莫85 莫156 莫138	晚唐 晚唐 晚唐	南壁东起 北壁西起 北壁
条幅式	莫19 莫138	晚唐 晚唐	北壁 东壁门北
下部 屏风式	莫12 莫20 莫144 莫145 莫141 莫141	晚唐 晚唐 晚唐 晚唐 宋 宋	东壁门南 南壁 北壁 北壁 南壁 东壁门南 下部
龛内 屏风式	莫147	五代	龛内西、 南及北壁 屏风

像大多是由画院来完成的。这时通过报恩经变宣扬孝亲事君的忠孝思想,有特殊的意义。因为,归义军虽然有极强的独立性,但毕竟是五代、宋王朝的一个藩镇,曹氏政权取代张氏政权后,只有获得中原王朝的承认,才能得到人们的拥护。再者,曹氏政权一直处于回鹘的包围之中,强调忠孝思想、民族意识和宗亲血缘关系,可以加强民族团结,作为瓜沙地区争取民族自存的思想纽带。因此,这时在敦煌莫高窟与安西榆林窟仍然绘制了大量报恩经变。共计有报恩经变十五铺。其中五代十二铺,大部分为四角式构图;宋代三铺,呈条幅或屏风式布局。

第98窟是曹议金的功德窟,也可以说是庆功窟。南壁东起第一铺绘报恩经变,总面积达二百二十平方米,规模宏伟,艺术水平虽不及唐代,但仍有唐风。与张氏时期的第85窟一样,都是五代时期的佳作,对以后曹氏归义军时期的洞窟产生了巨大影响。

由于第98窟为曹议金的功德窟,该经变的构图、布局自然成为以后曹氏历任节度使和亲朋属僚仿效的形式。如曹元德的第100窟,张淮庆的第108窟,曹元忠的第61窟,杜彦弘的第5窟,曹元忠的第55窟(两侧加条幅),曹元深建、后经曹延恭重修的第454窟,以及窟主不明的

第4、146窟和榆林窟的第16、19和31窟等,都是这一格式,或稍有变化。另一方面,这也是当时官府控制画院,画院主持建窟的必然产物。与唐代的比较,这些经变的构图、情节和人物形象的公式化日趋明显,再加榜题的增多使画面显得支离,使壁画的图解性质日益增强,艺术感染力因而削弱。

但这一时期的报恩经变也有创新,并非一无是处,第61、108窟等可谓上乘之作。第108窟堪称画院艺术中的典范作品。建于曹元德时期(公元936—940年)的第108窟,即"张都衙窟",窟主张淮庆是曹议金的妹夫。该窟经变画的线描

曹氏归义军时期报恩经变形式及分布表

形式	洞窟	时代	窟内位置
条幅式	莫55	宋	南壁东起第三铺
下部横幅式	莫390 莫449	五代 宋	前室西壁门南 东壁门南
四角式	莫98 莫100 莫108 莫5 莫61 莫4 莫22 莫146 榆16 榆19 榆31 莫454	五代 五代 五代 五代 五代 五代 五代 五代 五代 五代 五代 宋	南壁东起第一铺 南壁东起第三铺 南壁东起第一铺 南壁东起第一铺 南壁东起第一铺 南壁东起第三铺 南壁东起第一铺 南壁东起第一铺 南壁东起第一铺 北壁东侧 北壁西侧 南壁东起第三铺
画面残损不可辨者	榆19 榆31	五代 五代	北壁东侧 北壁西侧

艺术出神入化。首先以淡墨在粉壁上描画稿，施彩后再描深浓墨线。尤其是构图时的墨线豪放，富于变化。线描造型颇有魄力，在人物的塑造上，笔力挺劲，神采飞扬。描绘不同的对象，在用笔上，轻重疾徐、抑扬顿挫、起转承合，处理得极为恰当。赋彩也颇具匠心，以土红色涂地色，赋彩浓重淳厚，仍有唐代的余韵。在人物的描绘上，又与唐代的叠晕和渲染不同，以不同颜色的反差来做对比。如《孝养品》中须阇提割肉、奉肉和辞行就处理得很独特，不是以割肉后瘦小身体的须阇提表现这一情节，而是在大腿上涂了一片鲜红的颜色，给人鲜血淋淋的感觉，惨不忍睹，以此来表现须阇提以血肉孝养父母的精神。另外，在一些经品中还增加了一些新的情节，如第4窟孝养品中的"太子见劳力耕作"，第61窟的"鸿雁传书"等等。

此后，报恩经变随着曹氏政权的灭亡，西夏、元等少数民族政权的建立，在敦煌石窟中完全消失了。

116　报恩经变

构图以《序品》说法会为中心，其上有榜
题"报恩经变"，下部正中画婆罗门子孝
养等故事。经品画分布在四角，成为以后
同类题材经品画的共同布局。左上角画
《亲近品》金毛狮子坚誓故事，右上角画
《论议品》鹿女夫人故事。左下侧画《恶
友品》善友太子入海故事，右下侧画《孝
养品》须阇提太子故事。

晚唐　报恩经　莫85　南壁

117　说法图下的《序品》、《恶友品》、《孝养品》

《序品》的阿难乞食路遇婆罗门子和太子
施舍，始终位居说法图下部的正中位置。
左侧画善友入海取宝，右侧画须阇提割
肉奉亲。这两幅经品画的故事情节、构
图、画面处理，都有创新，成为以后这类
经品画的基本形式。另外还增加了一些
经文中没有的情节，如位于中央庭园之
左的善友与公主树下弹琴。

晚唐　报恩经　莫85　南壁

118　阿难乞食

图中左面是《序品》的阿难遇婆罗门孝养
父母、六师徒党奚落释迦。右面是《恶友
品》的太子施舍。

晚唐　报恩经　莫85　南壁

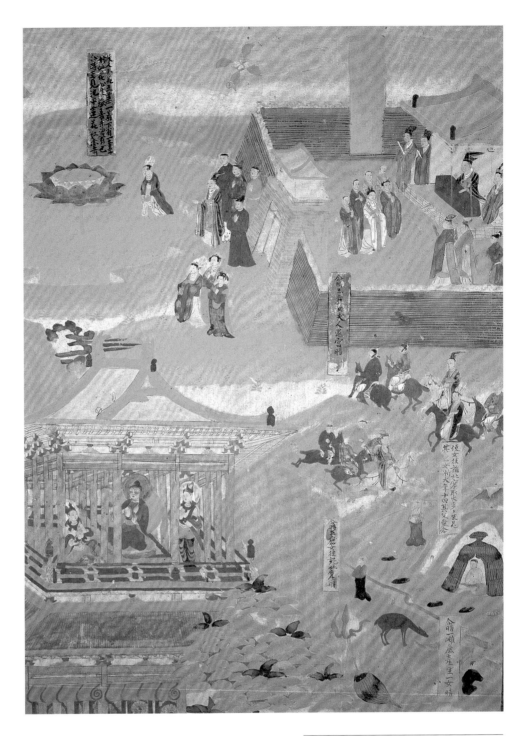

120 鹿女夫人故事

此故事位于经变右上角，情节由下至上
展开。图中左下角的宏伟建筑属说法图，
与本经品画无关。

晚唐 报恩经·论议品 莫85 南壁

119 金毛狮子坚誓故事

位于经变左上角。自下而上，以坚誓"亲
近沙门"、"猎师诱杀"、"国王怒斥猎师"
和"聚香木火化狮骨"等为主。

晚唐 报恩经·亲近品 莫85 南壁

121　步步生莲

此图榜题清晰，右下角见南窟仙人便溺于池边，雌鹿舐饮便溺怀妊，生鹿女。鹿女到北窟借火种，窟中为北窟仙人，鹿女步步生莲，为骑马路经的国王所见，聘为第一夫人。图中一条小溪蜿蜒曲折，鹿女沿溪款款而行，所行之处莲花朵朵，绿草野花点缀其间。

晚唐　报恩经·论议品　莫85　南壁

122　池中巨莲

鹿女生一莲花，国王弃莲于池。后巨莲开放，国王发现池内莲花的五百叶下各有一童男。这一情节没有绘画，只用榜题交代。

晚唐　报恩经·论议品　莫85　南壁

令腾王魔女夫人还宫时

123 鹿女夫人还宫

国王知巨莲中之子为夫人所生，把夫人
接回宫中，恢复其位。

晚唐 报恩经·论议品 莫85 南壁

124 报恩经变

整铺经变完整，只是上部被烟熏。上左是
鹿女夫人故事，上右是须阇提太子本生，
下部是善友太子故事。这种上下式布局，
在晚唐这一题材中独树一帜。

晚唐　报恩经　莫156　北壁

125 善友太子入海取宝

在说法图之下的横幅是《恶友品》，构图对称，故事从右向左展开，右面第一情节善友太子骑马出城布施，左面最后一个情节善友坐在城门楼上，高悬宝珠，命雨七宝。两城左右相对，这样既可以在构图上左右对称，也使善友乐善好施入海取宝，为穷苦民众雨宝的结局前后呼应。

晚唐　报恩经·恶友品　莫156　北壁

126 下部屏风式报恩经变

上部说法图，下部屏风画《恶友品》。

晚唐 报恩经 莫12 东壁门南全景

127 善友太子入海取宝屏风画

三屏风从左至右排列，分别绘善友出海、到七宝山、龙宫取宝、父子相会和宝珠雨宝等情节。画面色彩已脱落，尤其是下部。但已属此时期保存较好的报恩经变屏风画。

晚唐 报恩经·恶友品 莫12 东壁门南

128 报恩经变

此窟有两幅报恩经变,这是东壁的。说法
场面与图上部故事画以山峦作自然融合,
两侧虽未截然分割成条幅,但大体以竖
幅形式画故事画,上部七朵瑞云上各有
一佛二菩萨乘瑞云赴会,与山水画连成
一体。

晚唐 报恩经 莫138 东壁门北

129　步步生莲

画面上部是鹿女行处朵朵莲花，国王向仙人作揖索求鹿女，鹿女侍立于旁。下部是国王和臣属请鹿女上马回宫。此窟特别强调鹿女夫人从迎娶到复位的内容，因为此窟是窟主为母亲而建的。

晚唐　报恩经·论议品　莫138　东壁门北

130　娶鹿女回宫

国王娶鹿女回宫，前有卫属开道，后有旌旗仪仗相随。画面以碧绿的青草地为近景，绵延起伏的山脉作远景，给人以一望无际之感。

晚唐　报恩经·论议品　莫138　东壁门北

131　鹿女夫人复位

国王知池中莲花童子为鹿女夫人所生后，重立鹿女为第一夫人。国王、臣属骑马到池边观莲花。国王坐于池边的椅子上，牵马的侍从立于身后。下面城内国王坐于殿内，鹿女夫人立于旁边，是鹿女夫人复位的情景。

晚唐　报恩经·论议品　莫138　东壁门北

132　报恩经变

此窟"报恩经变"的榜题犹存。构图与第
85 窟南壁的报恩经变一样。

五代　报恩经　莫 98　南壁

133 《序品》、《恶友品》、《孝养品》

三幅经品画在经变中的位置、情节布局、
构图，基本上沿袭前期。但也有变化创
新。如在中部庭院之左侧，绘画善友双目
被刺瞎后，得到牛王、牧人相助，被召为
利师跋陀国守园及树下弹琴。并增加了
二人树下谈心，发誓愿双目复明的画面。

五代　报恩经　莫98　南壁

134 邻国国王相迎

这是须阇提太子故事中邻国国王、王后
迎接小王及夫人的情节。画面中绘有一
组土木结构建筑的庭院，院中人来人往。

五代　报恩经·孝养品　莫98　南壁

135　报恩经变

经变上部剥落，说法图和下部经品画保
存完好。说法图中一佛二菩萨坐殿中说
法，两边是六弟子和众菩萨听法，前有亭
台水榭和伎乐歌舞，舞姿优美，乐伎伴奏
的动作和谐。

五代　报恩经　莫5　南壁

136 《恶友品》、《孝养品》

左面画《恶友品》,右面是《孝养品》。下部善友夫妇乘象轿回国,国人纷纷前来相迎的情节很有特色。《孝养品》的构图也有变化,将王城和临国城同置于右边,其他情节画于中间。

五代 报恩经 莫5 南壁

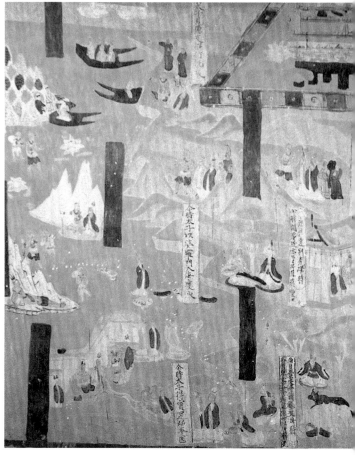

137 阿难路遇婆罗门

此幅阿难行乞路遇婆罗门子的画面，榜题清晰："尔时婆罗门见路沙门问事时。"画面中仅有阿难和婆罗门，而无六师徒党。尤其是婆罗门弓背弯腰身背坐于竹篓之中的老母，很有生活气息。

五代 报恩经·序品 莫4 南壁

138 《序品》、《恶友品》、《孝养品》
此图《恶友品》中的善友布施、观耕、宝
珠雨宝几个情节，越过分隔两品的方城，
画到须阇提太子故事旁边，这种新布局
更符合《恶友品》"溥施众生"的经旨。
五代 报恩经 莫4 南壁

139 善友太子布施

城外放一桌子，上置财物，善友太子正在
向穷苦民众施舍。

五代　报恩经·恶友品　莫4　南壁

140 太子见劳力耕作

榜题云："时太子既见人劳力耕时。"画中
太子向农夫询问。右面是二牛耕地，一只
鸟跟在牛后，啄食地上的虫子。善友太子
见此情景"愍而哀伤"。这是在《恶友品》
中新出现的情节。

五代 报恩经·恶友品 莫1 南壁

141 报恩经变

此窟即"张都衙窟"。此铺经变是曹氏归
义军时期画院艺术的典范作品之一。整
铺经变基本完好，尚存部分榜题。尤其是
颜色新鲜如初，线条清晰可见。

五代 报恩经 莫108 南壁

142 说法图

殿内的佛陀正在说《报恩经》，其身上及
供案净瓶上所贴的金箔犹存。

五代　报恩经　莫108　南壁

143　《恶友品》、《孝养品》

这两幅经品画是这一时期的代表作。构图有创新，尤其是将须阇提割肉侍亲这一最有感染力的情节，绘于经变下部与人等高的位置，突出《报恩经》以忠孝报恩的经旨。

五代　报恩经　莫108　南壁

144　刺目夺宝、牛王舐刺

左上方恶友骑在善友的身上，右手高举毒刺向善友的双目扎下，善友双腿微弓似在用力挣扎。右面的牛正在给善友舐刺，后面一头小黑牛在看。

五代　报恩经·恶友品　莫108　南壁

145 众骑迎善友太子

此幅《恶友品》中四人骑马迎太子归国的
画面很有特色，人物和马的形象、动态丰
腴矫健，有唐代遗风。白马和红马各两
匹，昂首健步疾行。

五代 报恩经·恶友品 莫108 南壁

146 宝珠雨宝

善友太子坐于门楼上，高悬宝珠雨宝，百
姓有的伸手相接，有的抱着东西离去。可
惜画中有些人物面貌线条已模糊。

五代 报恩经·恶友品 莫108 南壁

147 须阇提太子割肉、奉肉和辞别

须阇提割大腿上的肉时坐着，向父母奉
肉时双手捧肉跪着，辞别时爬在地上，目
送父母。须阇提割过肉的腿上鲜血淋淋，
让人惨不忍睹，此情景不见于其他洞窟。

五代 报恩经·孝养品 莫108 南壁

148 报恩经变

此经变内容完整、颜色新鲜、榜题清晰。中央说法场面，佛身后是两层殿堂。

五代 报恩经 莫61 南壁

149 鹿女夫人故事

在全图右上角，省略了母鹿生女，步步生莲等情节。集中描写鹿女夫人生莲花、国王贬夫人、弃巨莲、巨莲开放生五百子、迎夫人回宫、重封鹿女夫人等情节。被贬后的鹿女夫人居住于茅庐中，外有二女侍立，一男仆在河边取水。

五代 报恩经·论议品 莫61 南壁

151 树下对坐

善友和利师跋陀国公主二人于绿草如茵、
树影婆娑的环境下倾心交谈，抚琴而歌。

五代 报恩经·恶友品 莫61 南壁

150 《恶友品》、《孝养品》

本来三品同在下部的构图在此有新变化。《序品》阿难乞食路遇婆罗门子的点题情节消失，冲淡了此一题材的主题。

五代　报恩经　莫61　南壁

152 鸿雁传书

左面画二人在幽静的环境中对坐交谈，右面绘善友获得了父母托大雁从波罗奈国带来的书信。小溪流水潺潺，勾起了善友的思乡之情，这画面的内容经文中没有，为画师所加。

五代　报恩经·恶友品　莫61　南壁

第四节　父母恩重经变

　　敦煌的父母恩重经变,中唐开始出现,延续至宋代,现存四铺。虽然它所依据的经文被历代经目大师判为伪经,但它宣扬孝道思想,符合儒家伦理道德观念,适合中国世俗佛教信徒的口味,因此,仍在民间广为流传,深受欢迎。这反映出儒佛合流以及佛教进一步中国化、庶民化的趋势。

　　在吐蕃占领敦煌时期和归义军时期出现父母恩重经变,与报恩经变出现的社会背景和意义相同。第156窟将父母恩重经变和报恩经变绘于一窟;第238、449窟甚至在同壁左右对称而绘。因为它们都以孝养父母、报恩思想为主题。尤其是在四面六蕃相困的归义军时期,通过宣传忠孝思想,劝诱人们遵守儒家的道德规范,更具有重大意义。

　　这些经变画主要是依据删本《父母恩重经》绘制的,个别画面也可能依据了其他版本的经文,或是画工结合依据该经的文学作品而创作的。由于这四铺经变都有不同程度的残损或褪色,再加上榜题不存,一些画面内容已难以辨识,现据甘肃省博物馆藏绢画概述父母恩重经变内容。经变主要有两部分,一是经文的序言,表示在耆阇崛山说法会场面,二是表现父母恩德的画面。

　　表现父母恩德又分为三部分,一是引子,即经文"人生在世,父母为亲,非父不生,非母不养"。画面多绘父母在屋舍中对坐。二是表现父母的养育之恩,表现父母含辛茹苦,养育子女的恩德,包括:哺育("开怀出乳,以乳与之");推摇婴儿车("父母养育,卧则栏车");父母膝下,儿喜笑跳跃("曳腹随行,鸣呼向母");"孝子不娇,必有慈顺",画面为儿伏地跪拜父母;"娇子不孝,必有五谪",子离父母而去;父母年老弓背而行;父母一人逝

父母恩重经变的表现形式及分布表

形　式	地　点	窟内位置	绘制时代	备　注
上下式	莫238	东壁门南	中唐	
三段式	莫156 莫449	前室顶北侧 东壁门北	晚唐 宋代	
条幅式	莫170 藏经洞出土绢画 藏经洞出土绢画	北壁 — —	宋代 北宋 北宋淳化二年 (公元991年)	现藏伦敦不 列颠博物馆 现藏甘肃省 博物馆

世，另一人独坐房室；儿子成家立室，"得他子女，父母转疏，私房屋室，共相语乐"，绘年轻的夫妇并坐，喁喁细语，并有音乐相伴等等。三是经文的最后部分，"若有一切众生，能为父母作福，造经，烧香请佛，礼拜供养三宝，或饮食众僧，当知是人能报父母其恩"。画面中有写经、诵经、礼佛或供养僧人等。内容主要是褒扬孝子，鞭挞娇子不孝；而供养三宝、崇信佛法者，才能报父母之恩。

总之，这四铺经变的说法场面与这一时期的经变画一样，上部绘耆阇崛山，下面以佛为中心，两侧是对称听法的弟子、菩萨、天王、天龙八部和世俗弟子。

由于这一经变的画面较小，显得有些呆滞、雷同。但对父母恩德的描绘则不拘泥于经文的内容，比较富于变化，用连环画的形式，将每一幅画面以山水相隔，以渲染气氛，增强了艺术效果。另外，画工虽然都是根据同一经文，但在构图和情节布局上，大多有所变化；就是同一情节的画面，也都运用不同的表现手法，有所创新。如对"父母养育，卧则栏车"的画面，有的是母亲手推轮车，有的是母亲摇动着上有浅栏、下面是四腿交叉的摇车。其中一些生活画面，反映了当时社会的风俗、生活和劳动情景，是研究这一时期民俗文化的重要资料。

153　父母恩重经变

经变由三部分组成。上部画耆阇崛山。中
部是释迦说法会场面，两侧是听法弟子、
菩萨和天龙八部，供案两侧的菩萨手持
不同供品，榜牌两侧分绘两组听法的僧
俗信众。下部画父母恩德情节，有开怀哺
乳、小儿卧栏车、远行忆念、老年孤独、
无有礼仪、礼敬三宝等。

晚唐　父母恩重经　莫156　前室窟顶北侧

154 诵经、栏车

经文有"父母养育，卧则栏车"之语，图右即表现为母亲推小儿车。

晚唐 父母恩重经 莫156 前室窟顶北侧

155 别离父母

绘经文"娇子不孝，必有五谪"的内容，图中男子离父母而去。

晚唐 父母恩重经 莫156 前室窟顶北侧

156 父母恩重经变

说法会左右两侧条幅绘父母恩德画面。两条幅下部画报父母恩德、礼敬三宝、作福造经、烧香请佛。

晚唐 父母恩重经 莫170 北壁

157 父母恩重经变

位于门北的父母恩重经变，上部是说法场面，下部绘父母恩德。同壁门南绘报恩经变，将这两铺经变在门两侧相对而绘，说明佛教与中国传统的儒家思想不断融合，宣扬孝道的作品，越来越受到世俗信众的欢迎。

宋 父母恩重经 莫449 东壁门北

158 听讲的僧侣信众

上半部榜牌两侧分画两组僧俗信众，前面有四个供养人，手持供品或双手合十。左右下角是其他内容。

宋　父母恩重经　莫449　东壁门北

159 父母恩德

父母诸种恩德绘于经变画下部右侧。由上部右边开始，三人坐方毯上，是表现"父母之恩，昊天罔极"。其左画一男一女对坐，一人奏乐，几个小孩欢跳，是得他子女，共相语乐。下部左起绘"造作恶业恩"、"远行忆念恩"、"究竟怜悯恩"等，均属"十恩德"内容。有些画面漫漶严重，情节难辨。

宋　父母恩重经　莫449　东壁门北

160　诵经礼佛

共有四个画面，左上角一人为父母阅读
经卷，左下角一人坐于树下低榻的矮几
后，双手持纸卷，为父母书写《父母恩重
经》。右上宣讲经文，下有一佛塔，内有
佛像，一人跪地顶礼供养。因经文最后说
"若善男子、善女人，能为父母受持、读
诵、书写《父母恩重摩诃般若波罗蜜
经》⋯⋯所有五逆重罪，悉能消灭，永尽
无余，常得见佛闻法，速得解脱"。

宋　父母恩重经　莫449　东壁门北

第五节　目　连　变　相

　　敦煌石窟只有一铺目连变相，在榆林窟第19窟。第19窟建于五代，是曹元忠夫妇的功德窟。这铺变相最初被定为地狱变，后考定为目连变相；可惜有不同程度的残泐，尤其是下部，已不可辨识。从残存的榜题数量来看，应有十一个情节，一幅画面一个情节，现根据画面及变文内容推论，仅能识读十幅画面，第十一幅榜题漫漶未辨。构图顺序沿用早期常用的按情节发展的手法。

　　目连变相由经文发展为变文后，故事内容已经完整，情节也越来越充实、生动。在变文中，目连出家前，名为罗卜；其母青提夫人由于悭吝不敬三宝，堕入阿鼻地狱，受尽地狱之苦；目连为报父母之恩，出家后得阿罗汉果，借佛力到了天堂，仅见到其父，又寻遍地狱，历观地狱惨状，不见其母；后从佛教诲，设盂兰盆会，或铺设道场转诵经文，救一切受难的父母离苦忧，才最终救母出地狱，再出饿鬼道，又出畜生道，并解脱了一切饿鬼。

　　在《目连缘起》、《大目乾连冥间救母变文并图一卷并序》、《目连变文》这三件变文中，主要内容、情节都基本相同，但在一些细节和情节的侧重点上，却有差异。如《目连缘起》详于孝道宣传，而略于天宫访父和冥间寻母，在最后更特别有一段宣扬孝道的文字。而《大目乾连冥间救母变文并图一卷并序》注重渲染冥间寻母，尤其是对冥间世界的悲惨景象作了大量的铺陈。比较之下，目连变相的情节与《大目乾连冥间救母变文并图一卷并序》相近，画面突出了寻母情节；现存十个画面中，就有六个是寻母情节，并把其中四个画面摆在正中的显著位置，而缘起、救母情节都分列于不显眼的上下角。这种构图和情节布局，主要表现的就是冥间地狱的苦难。然而，变相和变文二者的情节数量和表现形式却有很大差异。由卷子的标题"大目乾连冥间救母变文并图一卷并序"可知，目连变文在讲唱时，有图卷配合。又由卷子中向观众提示画面的套语来看，该卷的配图情节应不少于十六幅，卷轴式卷子的配图一般采用按时序的联缀手法。因此，第19窟目连变相的文本应另有别本。另外，目连变相中一些表现地狱的画面，应是受这一时期在敦煌流行的十王图卷的影响。现知敦煌遗书中据《佛说十王经》绘的十王图卷有二十多件，其中有四本彩绘插图。目连变相的地狱画面与十王图所描绘的一些地狱情节，如阎罗王殿、奈河、五道或六道轮回等都有很多相似之处。

　　从经文发展为变文再发展为变相，目连故事的内容越来越世俗化，特别是加入了不少中国固有的传统思想和文化

内容。经文是为了宣扬斋僧、礼佛，但变文的主线则是孝道思想，表现了目连为报父母恩德，无惧地狱的恐怖，最终救出自己母亲这种舍生忘死的精神。特别是

加入了董永、王祥、郭巨、孟宗等孝子典故，表明作者是用传统的儒家伦理解读佛教故事的。故事中既描绘了地狱的种种恐怖，又表现了伟大的母子之爱，使传

榆林窟第 19 窟目连变相

(1) 父母双亡	(5) 过阎罗王殿	(9) 遍历诸地狱
(2) 目连守孝	(6) 过奈河	(10) 地狱化为天堂
(3) 天宫寻父	(7) 往五道将军所路途时	(11) (漫漶未辨)
(4) 下阴曹地府	(8) 至五道将军所	

统的孝道战胜了轮回报应。这样就完全符合中国人的传统道德观念，得到深受儒家传统孝道思想熏陶的中国民众的喜爱，而广为流传。

虽然目连变相是依据变文而来，但变相是形象艺术，是文学的艺术再现。尤其是在描绘地狱的情景时，艺术家充分利用绘画手法，尽情描绘阎王殿里的森严可怖、奈河水边的凄厉无奈、五道将军所的轮回报应、地狱间的酷烈惨毒。对一般民众来说，看这种直观的画面比读文学作品，印象更深，影响更大。

目连故事融合佛教轮回思想和儒家孝道思想，很能显示把宗教融合到传统伦理中的功能。尤其是目连故事复杂的结构、情节以及基于佛教观念的离奇构思，对中国戏曲和民间文学产生了深远影响。目连故事一直是中国传统戏曲的重要题材，在北宋时就已出现目连戏。据南宋孟元老《东京梦华录》卷八记载："构肆乐人，自过七夕，便般《目连救母》杂剧，直至十五日止，观者倍增。"到明代有郑之珍编的传奇《目连救母劝善戏文》，直至近代这一写目连救母的剧目仍盛行不衰。目连救母故事也是中国民间文学中劝善戒恶的重要题材之一，变文系统的《目连三世宝卷》，一直在民间广为流传。

161　目连守孝

墓园进口一侧，草庐内，目连坐于几后，作书写状，这是表现为父母守孝追斋的情节。

五代　榆19　甬道北壁

162　目连寻父

目连出家后，以道眼寻母，生死六道均不见，故到天宫寻父询问，知母亲已堕阿鼻地狱。画面中有一城，树木掩映，小桥流水，即天宫。城内殿堂前目连对父作揖。

五代　榆19　甬道北壁

163　冥界地狱

此图表现目连父母生前行业不同，父生
天上，母下地狱的情景。四狱卒手持刀
枪，驱赶一群带枷的亡人。左面目连之父
隔门窥视，前面目连的母亲回头相看。

五代　榆19　甬道北壁

164　阎罗王殿

城门口有武士守卫。一狱卒押解带枷人
入城。城中业镜高悬，鬼卒正在锯解施
刑。左侧殿内正中坐阎罗王，旁边是地藏
菩萨，身旁侍立善恶童子。殿前持笏板者
是业官，其后是身穿袈裟、手中持钵和锡
杖的目连。

五代　榆 19　甬道北壁

第 四 章

宝雨经变

　　据目前所知，宝雨经变在现存中国石窟寺中只有一铺，即莫高窟第321窟主室南壁的通壁经变，榜题文字已漫漶不清。据考证，它依据《宝雨经》绘制，是佛教附会政治，为中国历史上惟一的女皇帝武则天称帝制造舆论而画的。

　　《佛说宝雨经》，即《大乘宝云经》，是印度大乘佛教经典。曾经四译，南朝时曾译两次，名为《宝云经》及《大乘宝云经》，都是七卷。唐代，达摩流支译，名《佛说宝雨经》，共十卷。宋代再译，有二十卷。与本画卷关系最密切的，是唐初所译的《佛说宝雨经》。

　　《宝雨经》之名，来自经文末止盖菩萨问佛，此法何名，佛言：此名宝雨法门。这是因为在经文中有"于虚空中遍布大云，雨天妙莲花"等相似的经句而得名。

　　经文主要讲东方莲花世界的止盖菩萨到伽耶山礼拜释迦牟尼佛，为利益、安乐、哀悯一切有情的众生，提出一百零一条疑问，佛对每条疑问均答以十法，具体教示菩萨，若能成就十种正法，即得施、戒、忍、精进、方便、般若等圆满，就能迅速得道成佛。经文详说菩萨应具备的德行，具体教示菩萨以正法，故内容庞杂。佛对每问所回答的十法，多为一法一句，一句一义，有的在十法后再一一作一句解释，大多是抽象哲理和佛学教义。有的相当琐细，如卷八所述包括了如何受用三衣(僧人的三种衣服)、扫衣、受粪、乞食等等。

　　唐初所译的《宝雨经》与以往的译本经义均相同，然而"语甚怪异"；另一不同之处是在经文《序品》止盖菩萨向佛请问前多了一段文字："尔时东方有一天子，名曰'月光'，乘五身云来诣佛所。……佛告天曰：……我涅槃后最后时分，第四五百年中法欲灭时，汝于此赡部洲东北方摩诃支那国，位居阿鞞跋致，实是菩萨，故现女身，为自在主。经于多岁，正法治化，养育众生犹如赤子。"并在弥勒成佛之时，复予授记。此即武则天称帝的所谓"佛记"。

　　敦煌遗书中有《宝雨经》第一、三、九卷残卷。第九卷是武周证圣元年(公元695年)的抄本，当时武则天已称帝。卷末有题记，多武周新字。根据题记，可知译于武周长寿二年(公元693年)，译者是达摩流支，监译者是与武则天关系甚密的大白马寺大德沙门薛怀义。同类题记又可见于日本东大寺正仓

院藏《宝雨经》卷二。经与题记对研究这一段历史有重要意义。

《宝雨经》及其经变的历史背景

唐代再译《宝雨经》和绘制经变，是佛教为武则天称帝造舆论的。

武则天在永徽六年(公元655年)被立为皇后，即开始参与朝政。高宗自显庆(公元656—660年)后，苦于风疾，百官奏事，政无大小，悉归武则天。中宗继位后次年(公元684年)即被废，武后临朝称制，预谋篡位，于是大造符瑞图谶。伪造瑞石于汜水，泐有"三六年少唱唐皇，次第还唱武媚娘(武则天)。……化佛从空来，摩顶为授记"等铭文。暗示武则天当为天子。摩顶授记，暗指《大云经》中授记之事。《大云经》此前已有多种译本，经中有"女身当王国土，得转轮王"之文，于是薛怀义等在载初元年(公元690年)改造后献上，"盛言神皇受命之事"。沙门怀义、法明等又造《大云经疏》，陈符命，说武则天是弥勒下生，当作阎浮提主。这些都是要证明武则天称帝是"上承天命，下达人意"的皇权天授。公元690年，武则天就应祯瑞，秉符名，遵佛记，改国号曰周，改元天授做了女皇帝。

武则天登上了皇帝宝座，为稳定民心，巩固权力，仍需要进一步作舆论宣传。唐代的译经基本上由国家主持，组织译经，历朝相沿。在薛怀义等上《大云经》三年后，武周长寿二年(公元693年)，由薛怀义总监译，达摩流支等又重译《宝雨经》献上，经中对"授记"就说得更具体了，佛言：东方月光天子，于赡部洲东北方摩诃支那国，实是菩萨，故现女身，为自在主。东北方摩诃支那国，也就是印度东北方的中国。经中并说武后皇权神授的祥瑞征兆会在全国多次出现。由于再译的《宝雨经》中增加了这一段经文，不仅《宝雨经》在当时大受赞赏，译者达摩流支亦大受武则天的敬重。

关于《大云经》、《宝雨经》在政治上的重大作用，武则天亲自组织重译《华严经》的御制《序文》中有更明确的表述，言其称帝是前世有因，称帝的佛记和符命，先有《大云经》的预言；改制称帝的征兆，又有《宝雨经》的记载。

这一时期敦煌(唐代称沙州)的"祥瑞"也接连不断，敦煌遗书《沙州图

经》卷三记有祥瑞三十条，其中武则天主政和当政时期的就有十条，有"瑞石"、"黄龙"、"蒲昌海五色"、"日扬光"、"白狼"等等。这些"祥瑞"一经发现，即表奏朝廷，显然是地方官员为了奉承武则天而呈报的。

此外，武则天登基后，堂而皇之地称为"授记神皇"，以在世弥勒自居，改尊号为"慈氏(弥勒)越古金轮圣神皇帝"，在朝会时摆设金轮七宝。而且为了利用佛教巩固政权，不惜兴师动众，开窟造像。由于朝廷提倡，遂致天下风行。现存一些石窟，就有当时建造的弥勒造像。莫高窟第96窟就是此时(公元695年)建成的大云寺，内塑有高三十三米的弥勒佛大像，是敦煌最大的佛像。第321窟的宝雨经变，也是这一时期佛教为武则天称帝制造舆论的措施之一。

宝雨经变的内容

第321窟的建窟时间，据宝雨经变判断，应建于初唐武周时期(公元690—704年)。窟中的主体壁画是南壁的宝雨经变和北壁的阿弥陀经变。

宝雨经变由横幅和主题两部分组成，横幅有两条，位于上部，仅占画面的五分之一。最上的横幅是十铺说法图，似代表《宝雨经》的十卷，又或以一代十，表现止盖菩萨问佛一百零一事，也可能是象征佛向止盖菩萨说一千零一十法门，以一代一百。

下面的横幅画了一条横贯全壁的带状云海，呈两端向中央流动回合之势，从浪花喧腾的大海中伸出一双巨手，一手擎日，一手托月，是这铺经变的点题之处，也是证明这铺经变据《宝雨经》绘制的主要依据。横幅云海比喻天空，一双巨手举托日月，为日月悬空，光明普照之意。这正是以具象会意之法，图解武则天的圣讳"曌"字的。

曌字是载初元年(公元690年)武则天所造新字，"太后自名'曌'"。"曌"，音义均同"照"，"曌"字中含"日、月"，表示日、月照临下土，"君临天下"。中国自古就有日为君、父、阳，月为臣、母、阴之意，武则天取"曌"为名，用意就是月与日可以同辉，女人也可以做皇帝。这些寓意也隐含在为她陈符命的《大云经》和《宝雨经》中。《大云经》中"即是女身，当王国土"的"净

光天女"，是以"光"寓意日月，"净"寓意空，也是"曌"的演绎。《宝雨经》中的月光天子，"现女身为自在主"，"曌"中含月，即是武则天以女身君临天下之意。由"曌"字的寓意到图解，可见武则天利用此意大做一代女皇的文章，而其时佛教徒对经文的图解也颇费了一番心思。

下部五分之四为该经变的主题画，是佛在伽耶山说法和救诸有情等内容。壁面正中是《序品》，以佛在伽耶城伽耶山坐莲台上为大众说法为中心。释迦说法的上空有珠网宝盖，宝雨纷降，天花乱坠，隐含《宝雨经》的宝雨二字。佛座右下方有一个礼拜的妇女，即经上所说的东方月光天子"来诣佛所"，"顶礼佛足"，佛正给她"授记"。月光天子身后有文臣、武将、菩萨、扈从。

在《序品》周围通过描绘人间生活、地狱恐怖和佛国世界的情节，表现了佛经中许多抽象哲理和佛学教义，以说明、烘托经变的主题——武则天是菩萨的化身，弥勒在世。由于经文内容庞杂、事皆具体，经变的画者精心构思，集中选择一些与主题相关的内容，主要是表现人生苦海无边，佛教信徒应供养三宝，超脱世俗，远离红尘，以及菩萨为救助人间有情出离苦海所进行的种种调伏，亦即教化。如左上方"修葺塔寺"、"诵经"、"燃灯"等画面，是表现卷一所述供养三宝。下面是描绘卷八中要求菩萨远离酒肆、淫舍、王家、博弈、醉徒、聚戏、歌舞的场所。右面绘菩萨变化成四臂梵天、三头六臂大自在天、婆罗门、四天王、龙女、阿修罗、男女信众与居士等，及以爱语、畏怖、系缚、杀害、打骂进行教化众生等画面，还有对"地狱"、"火焚"、"跳崖"、"水溺"、"跌落"等灾祸的描绘，都是表现卷三中菩萨现身说法调伏、救护众生。还有卷七菩萨成为大商主，要经历的"险路"、"智城"等场面，占据了经变画的下半部。这一情节表现了敦煌的地方特色。唐代商人往来于中西交通枢纽之地——敦煌，络绎不绝，敦煌人民的生活与商业贸易有直接关系，因此，贸易的繁荣和商人的往来，都渴望得到菩萨的护佑。

宝雨经变描绘的调伏、救诸有情的大量场面，本来在佛学上是表现人间秽土的污浊和众生种种烦恼与苦难。在经过篡改的《宝雨经》中则公开宣称武则天是菩萨的化身，她秉承佛祖旨意在人世间教化有情、养育众生。经文说，释迦、弥勒授记给应世而生该当做女皇帝的月光天子，她原本就是菩萨，

第321窟宝雨经变的长城复原图

第321窟宝雨经变的智城图

现在化作女子来当一国之王，经过多年之后，她用佛法治理和教化国家和臣民，养育众生，就像对待自己的子女一样。而武则天也以弥勒在世自居，自认为是人世间苦难的救世主。对《宝雨经》中月光天子救助人间有情的抽象意念，作了形象化的表现。第321窟东壁门上绘三世佛，代表未来的弥勒佛，位处中间。意思是说过去佛已成过去，现在佛已涅槃，弥勒将继释迦而成下世的佛陀。南壁的宝雨经变表现人间苦难和救世主治世，北壁的阿弥陀经变表现西方净土世界的极乐和美妙，南北壁相对，说明武则天就是未来的弥勒佛，普度众生。只有在她以"正法治化"下的人间秽土有情，才能到达西方净土世界。东、南、北壁特别彰显弥勒佛的地位，是为这个崇佛的女皇——武则天歌功颂德的巧妙构思。

构图和风格

宝雨经变，宽五点三八米，高四点七五米，可谓恢宏巨制。不幸于1924年被美国人华尔纳(Langdon Warner)窃去了经变中心说法图左侧的两方画面，破坏了这铺经变的完整。但现存壁画仍不减初唐的气势和雍容华贵的风范。

整铺经变气势宏伟，布局合理。经变上方横贯全壁的一带茫茫云海，除点题之外，又将整铺经变分为上下，将主题和内容自然分开。上面的主题部分画有十身说法图和纷纷降落的满天珠宝。这部分画面将经变依据的经文，

**华尔纳编《敦煌石窟图录》所载完整的
宝雨经变**

经文的名称、卷数、主题以及主要内容，都用形象性的艺术手法表述，成为这铺经变的鲜明特征。

下面是经变的主要内容，整个画面以伽耶山主峰及崇山峻岭为背景，中心是佛在伽耶山说法，周围赴会听法的神众，组成了一个向心结构。在两侧起伏的山峦中是大量生动的小画面，所有情节都与山岭的走势结合，山分割开大区域，又形成一些山重水复的小环境，人物都在群山环抱的峡谷和平川之中活动，山川与人物、建筑的结合自然和谐。经变下部山峦叠嶂，长城蜿蜒于群山之中。这种布局将中国特有的鸟瞰式散点透视和显示地平线的焦点透视巧妙结合，具有强烈的空间感，将一望无际的宇宙空间，尽收眼底。

这铺经变色彩醒目，描绘细腻。可以看到保存大体完好的色彩的原貌。这铺壁画的色彩丰富，色调和谐，鲜艳明快，是莫高窟初唐洞窟中色彩最富丽、绚烂的洞窟之一。赋彩、渲染技巧纯熟，人物、情景的描绘也极为细腻。而四周内容丰富的小画面，不论收获、狩猎、大杂院等民众生活场景，或是河流山川、长城关隘、城市商旅及丝绸贸易等西北风光，或是火烧、坠岩、毒蛇、猛兽等人间苦难，还是阎罗王、狱城、行刑和刀山等地狱景象，也都描绘细腻，情景动人。

唐代是中国历史上经济、政治、文化发展的高峰期，武则天统治时正值唐朝社会上升发展之际。第321窟的宝雨经变代表了武周时期的艺术水平，为初唐杰作，盛唐先声，在莫高窟初、盛唐之际的壁画中具有划时代的意义。雄奇豪放、清新绚丽的艺术风格，表现了生机勃勃、开拓创新的时代精神。

手托日

地狱

诵经

大杂院

165 宝雨经变

第321窟是这一时期的代表作之一。画面
中央偏左的残损部分，即1924年为美国
人华尔纳用胶布粘贴窃取后留下的残迹。

初唐 宝雨经 莫321 南壁

手托月

调伏

救苦难——施药

东方月光天子
（武则天）

166　说法图

下面的月光天子、止盖菩萨衣裙华丽,风
度雍容;诸上首菩萨、天龙八部、比丘济
济一堂,背向转侧,动静有致,俯仰顾盼,
姿态生动。左侧有手托日、月的罗淹阿修
罗王、鸟嘴的迦楼罗、天王等头像,并不
因其残缺而减少魅力。

初唐　宝雨经　莫321　南壁

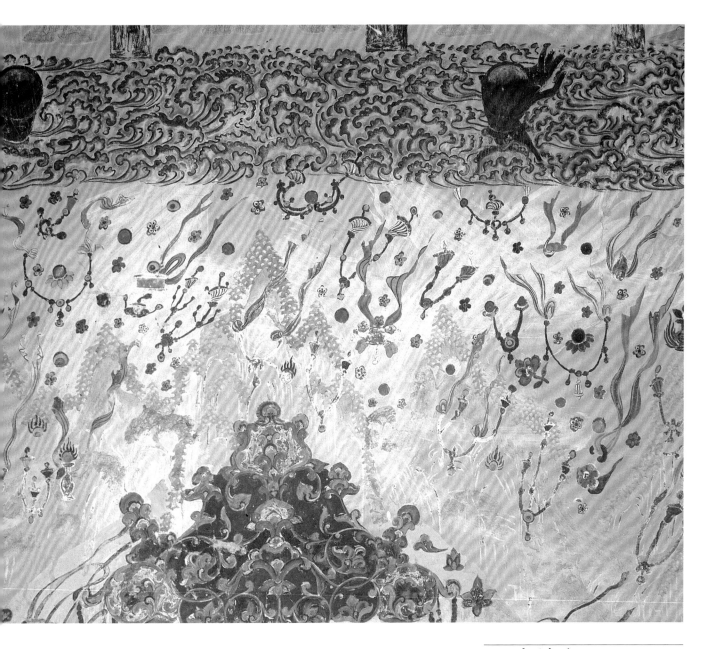

167 大云宝雨

上面横贯壁面的云海中，一双巨手分托
日月，是武周新字"曌"的图像化表达。
下面背景为伽耶山，宝网华盖、璎珞、宝
珠、乐器、宝瓶、花雨纷纷下降。

初唐 宝雨经 莫321 南壁

168　诸上首菩萨及众比丘

图中为释尊右侧诸上首菩萨和十六个
"具足戒"比丘，最外一身菩萨背向佛尊。
菩萨柳眉凤眼，隆鼻樱唇，云鬟高髻，博
鬓抱面，长发披肩，络腋罗裙，裙裾曳地，
应是唐代女子流行妆饰的反映。

初唐　宝雨经　莫321　南壁

169 摩醯首罗天王

此身天王采用女性形象，面相丰腴，容貌娇娆，束长发，冠饰华美，六手分着半臂和广袖红襦，半臂袖为绿色喇叭袖口。前二手合十，四臂上举，手持如意、铃铎、莲蕾等。

初唐 宝雨经 莫321 南壁

170 东方月光天子

东方月光天子双手合十仰面礼佛，头戴
髻珠，项佩珠环，绣襦长裙，富丽典雅。
前有宫女相引，后有文武扈从相随，一副
帝王气派。

初唐 宝雨经 莫321 南壁

171 农夫作业和修葺塔寺

这是一幅农夫劳作的田园景象：山丘起
伏，溪水起浪，耕牛悠闲地吃草，农夫在
收割挑运。旁边有人在葺补佛塔，下部有
人在修绘佛堂。

初唐 宝雨经 莫321 南壁

172 地狱畜生

画面左上部有翔翔的雉鸟、憩息的大象、饮水的骏马等等，是悉获安乐的旁生。下面的地狱，阎罗王据案问审，侧跪捧持文牒的狱吏，前为持刀牛头鬼押一带枷罪人，再下是沸油釜、铁蒺藜、刀山剑树、恶狗等。

初唐 宝雨经 莫321 南壁

173 礼塔、斋僧、诵经

着袈裟的比丘坐在左侧房内，房前人来人往，上面二人在礼拜佛塔。右侧房内信众在"书写、受持、读诵"经文。中间还有两女子在灯树下燃灯。

初唐 宝雨经 莫321 南壁

174 狩猎图

画中猎手们或张弓射杀，或策马追捕，或
徒手捕捉，兔鹿惊惧奔窜。

初唐 宝雨经 莫321 南壁

175 大杂院

这一组画表现菩萨应"远避人间"一切烦
恼。大杂院内左面房内有打架、争吵。屋
顶，佛因不堪忍受喧闹乘云远离人寰而
去。

初唐 宝雨经 莫321 南壁

177　菩萨调伏有情

《宝雨经》卷三说菩萨为救济众生，进行调伏。画里绘数个姿态不同的倚坐弥勒菩萨、四臂梵天、三头六臂的大自在天、婆罗门、四天王、阿修罗、龙女、罗刹、男女行者等，还绘有火焚、坠崖、水溺、房顶跌落、蛇虎伤害等人世间的各种苦难。

初唐　宝雨经　莫321　南壁

176　长寿天女出行

画面山野中，戎装的长寿天女，骑着高头大红马；后随兜鍪甲胄、高举牙旗的骑兵。

初唐　宝雨经　莫321　南壁

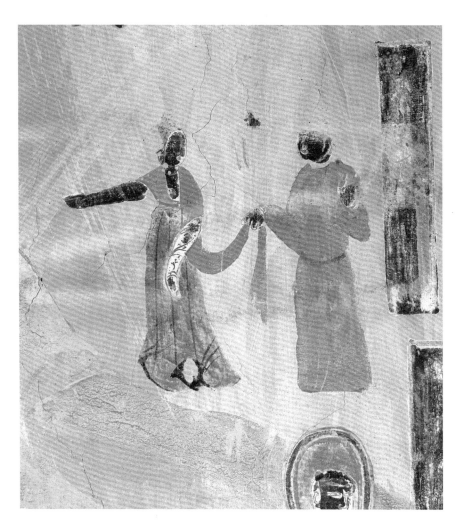

178 爱语调伏

画中女子向男子表述情语，男子手牵女子的帔帛，情意缠绵。

初唐 宝雨经 莫321 南壁

179 畏怖调伏

这是菩萨变现作罗刹鬼身，以畏怖调伏有情。罗刹鬼蓬头咧嘴，张臂挥舞，几个男子正被调伏训导。

初唐 宝雨经 莫321 南壁

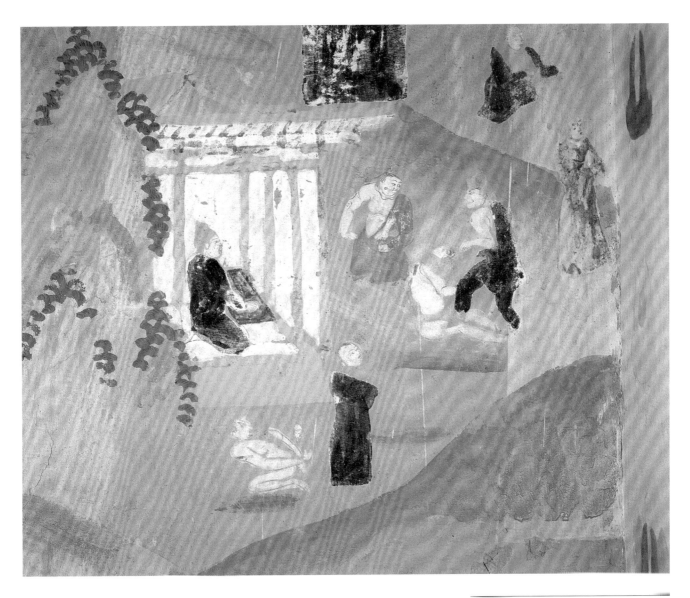

180 系缚杀害调伏

殿堂内坐判官，殿一侧有二彪形大汉正
在行刑，另一侧跪着一被反缚者和一带
枷者。

初唐　宝雨经　莫 321　南壁

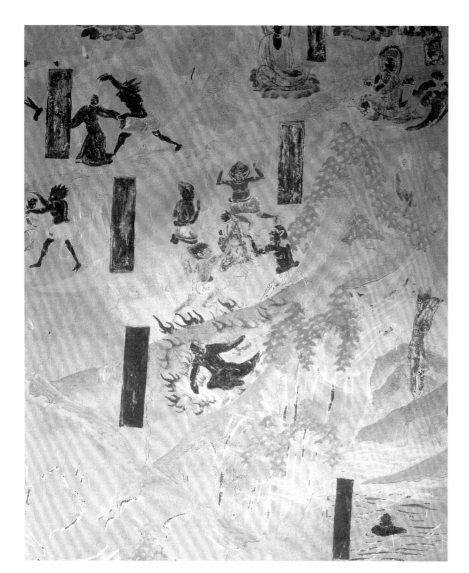

181 出离猛火

这是经文"出离诸有牢狱猛火炽燃"的体现。上面是罗刹调伏众生的画面。

初唐 宝雨经 莫321 南壁

182 大象和比丘

这是菩萨遇狮虎象等诸兽哮吼而不惊怖的体现。面对两头大象，比丘情态各异，或惊恐万状，或镇定自若，反映出佛法修持程度的不同。

初唐 宝雨经 莫321 南壁

183 救苦难之施药医病

屋内两病人帷帽袍服，踞坐床上。一病人
似在呕吐，一旁侍立的女子，手捧药钵，
伺候病人服药。另一病人旁站二人，似在
诊断。

初唐 宝雨经 莫 321 南壁

184 蒙光受施

止盖菩萨变化而成佛坐于云中，向下布
施衣物、珠宝等，下界蒙光受施者伸手接
受从天而降的布施。

初唐 宝雨经 莫 321 南壁

185 辩论

说法者高坐屏床上，座前一祖臂沙门挥
手与之辩论，周围有比丘、居士诸听众。

初唐　宝雨经　莫321　南壁

186　长城

这是途经旷野越过长城到达"智城"的情
景。画中山峦叠嶂，长城蜿蜒，其间有房
舍屋宇、关隘。对长城的描绘为莫高窟壁
画所少见。

初唐　宝雨经　莫321　南壁

187 智城

大商主越过艰难险路,可"善巧随顺往一
切智城","得好财宝"。城关、城墙和街
坊屋宇皆为汉唐式建筑,城内有着不同
服装的各族人民在贸易。这是七世纪末
丝绸之路上东西商贸交往频繁的真实反
映。

初唐 宝雨经 莫321 南壁

第 五 章

梵网经变

（附戒律变）

序论 《梵网经》及其经变

　　《梵网经》属大乘佛教律典。从典籍上说，戒律是经、律、论"三藏"之一；从教义上说，戒律是戒、定、慧"三学"之首，在佛教中地位十分重要。《梵网经》主张众生依照共通之戒，并以佛性的自觉为特色。尤其是此经下卷《梵网菩萨戒本》，内容异于小乘律，出家、在家信徒均可受持，且为诸宗所通用，是中国汉地传授大乘菩萨戒的主要典据，传统极为重视此经。

　　在印度，随着佛教僧团的建立，随之出现维护僧团秩序的戒律。僧团戒律是根据发生的事逐渐形成的，随犯随制。遇到发生事故和疑难时，僧人请释迦裁决，他的决定被认为是戒律。戒律涉及个人品德行为，包括衣、食、住等生活各个方面一系列禁忌，构成了信徒的宗教准则，也成为维护僧团组织秩序的有力纽带。戒律的制定，在个人方面，可使比丘修道，断烦恼，证涅槃，达到修持佛法的目的；在整体方面，是为维护僧团的纯洁和保证佛法的传播。戒律分小乘戒、大乘戒。小乘佛教以在家、出家、男女等七众之别，制定五戒、八戒、十戒、具足戒等。八戒是在家教徒的戒，五戒是在家、出家信徒共持的戒，十戒、具足戒是出家弟子的戒。大乘佛教另制菩萨戒，有三聚净戒、十重戒、四十八轻戒等，在家、出家均可受持。戒律中不只包含戒条、戒相，更多是律仪方面的，如僧团法规、各种羯磨法(会议办事)、出家法、授戒法、布萨法(佛教徒定期的诵戒、忏悔的集会)、安居法、衣食法，甚至对日常生活小事，都有详细规定。

　　《梵网经》又名《梵网经卢舍那佛说菩萨心地戒品第十》、《梵网菩萨戒经》、《梵网经菩萨心地品》、《梵网经菩萨戒》、《菩萨戒经》。后秦鸠摩罗什译，分上、下两卷。为历代大藏经所收。各本的卷数有诸多说法，据僧肇《梵网经序》所载，该经梵文原本共一百二十卷、六十一品，但罗什仅译出关于菩萨戒位与戒律的第十品。

　　经名来自此经卷下，释迦在摩醯首罗天王宫，看到诸大梵天王的网罗幢时说："无量世界犹如网孔，一一世界各不相同，别异无量，佛教门亦复如是。"就是说无量世界重重交错无相隔阂，诸佛之教门亦重重无尽，这是经名取喻梵网之意。

上卷讲释迦佛于第四禅地摩醯首罗天王宫普接大众，至莲花藏世界的紫金刚光明宫中，向台上卢舍那佛请问，一切众生以何因缘得成菩萨十地之道及所得果是何等相，卢舍那佛即对千百之释迦说十发趣心、十长养心、十金刚心及十地等菩萨阶位四十法门，是说明菩萨修道的阶位的。下卷释迦佛于娑婆世界阎浮提树下一一复述卢舍那佛初发心时所常诵的一切佛大乘戒。由于传播此经时一直重视下卷的菩萨戒相部分，故此经又称为《梵网菩萨戒经》、《梵网菩萨戒本》、《多罗戒本》、《菩萨波罗提木叉(戒)经》、《梵网经卢舍那佛说菩萨十重四十八轻戒》。此经注疏颇多，有十余家。在唐代且由汉文译成藏文(略称《法大母经》)，现存藏文大藏经"甘珠尔"内。

因为此经系卢舍那佛本说、释迦菩提树下重说，故被认为属于《华严经》类。另外，因流传、译著者的史实不详，至隋《法经录》才有著录，编于疑惑录。且经文中所载多引用其他经典，加上此经有较鲜明的中国伦理思想色彩，因而也有人认为此经非译自梵本，而是由中国人假托佛所说伪撰的，编撰时代约为南朝刘宋末。此经中有多处强调孝道，谓释迦牟尼最初制定的菩萨戒即为"孝顺父母、师、僧三宝。孝顺至道之法。孝名为'戒'，亦名'制止'"。这些内容，是佛教为了适应中国宗法制度，着力调和出家修行和在家孝亲的矛盾。既强调佛教的戒和儒家的孝一致，认为供给父母衣食为世间之孝，出家"立身行道"是出世的孝，是最大的孝行；又宣扬戒、孝合一，孝就是佛教的戒，是佛教徒必须遵守的道德，甚至是成佛的根本，持戒、行孝都是为父母造福田，报父母恩德。并将佛教五戒的不杀、不盗、不邪淫、不饮酒、不妄语，与儒家伦理基础的仁、义、礼、智、信的五常配合：不杀生，就是仁；不偷盗，就是义；不邪淫，就是礼；不饮酒，就是智；不妄语，就是信。在中国佛教思想上影响巨大。

现知敦煌遗书中共出土《梵网经》连残件一百六十件左右，数量极多，可以看出敦煌的菩萨戒是以《梵网经》为主流的。遗书中还有许多菩萨戒仪方面的资料，包括受戒仪轨、羯磨作法、布萨法及菩萨戒牒等文书。粗略统计，近五十件主要的戒仪(为授戒举行的仪式)文书中，梵网经系的菩萨戒仪所占的比例最大。《受十无尽戒》是梵网戒系菩萨戒仪的最初形式，《大

乘布萨文》、《大乘布萨维那文》、《菩萨唱导文》等文书全是附随于梵网戒系的菩萨戒仪,所诵的戒本就是别称《梵网菩萨戒本》的《梵网经》。另外,还有近四十件文书与证明受戒的戒牒相关,包括八关斋戒牒、菩萨戒牒、五戒牒等文书。《受十无尽戒牒》等文书列出的十重戒条与《梵网经》相同,可知这一时期授戒依据的戒本是梵网戒系。从一些布萨、羯磨文书来看,敦煌佛教寺院举行半月布萨的行事规则,所诵戒律,也是依据梵网戒本。敦煌石窟的梵网经变即依据《梵网经》而作。

敦煌律典的一大特点就是从五世纪后半期至十世纪,《梵网经》一直流行,并成为中国佛教律典的中轴。宋、元以后汉族各宗出家比丘、菩萨戒多依此经的菩萨戒本。流传至日本,也为日本佛教界所重视。日本一直流行讲说读诵《梵网经》。

敦煌的戒律画可分为三个时期,表现了戒律在各时期的作用,也反映了佛教在中国的兴衰。早期多为演绎某一条戒律的故事画,到中期是组合式戒律画,最后发展成为整铺的经变画。早期的戒律画是以本生因缘故事的形式出现,为僧侣树立舍身守戒的正面楷模,以僧侣的自律为主。画面上,对故事情节进行铺陈渲染。中期,也就是北魏至隋,正是佛教的发展时期,这一时期的做法,可见于唐代第323窟的戒律画中,它将十二誓愿中要守持的禁戒,即女人、美味、房舍等内容,客观地表现出来。因唐代是中国佛教的鼎盛时期,所以在守持戒律方面给予僧侣警示,是劝导说教式的。晚期的梵网经变则不仅将十重戒以说戒的形式一一列出,而且形象地表现了十二愿中为守戒宁可自残的方式。这是因为当时佛教衰落,戒律严重松懈,要教育僧侣信徒,仅靠说教而使自我觉悟已无济于事,于是在画面上更突出表现僧侣破戒将要受到的惩罚及报应,那些挑目、割舌、断腿等血淋淋的自残画面具有威胁和恐吓的作用。

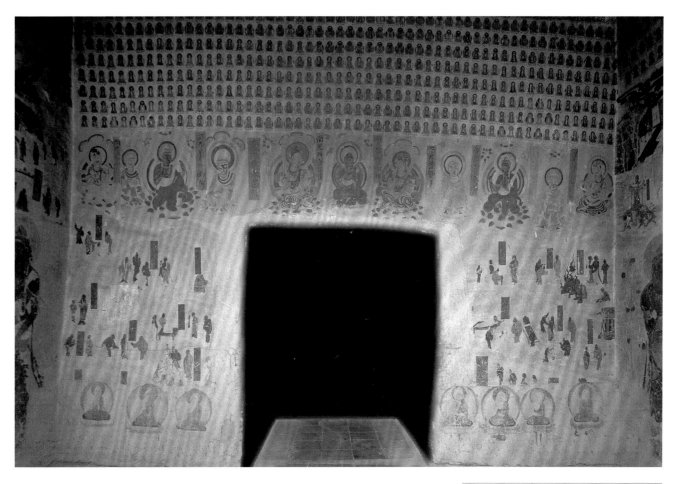

188 第 323 窟东壁

在东壁门南及北侧，绘两幅组合式戒律
画。这种持戒发愿图是戒律画的中期表
现形式。

初唐 莫 323 东壁门南

189 授戒图 见下页 ▶

五代至宋的梵网经变，是戒律画的第三
期。说法图两侧配置多幅相似的授戒图，
一佛二菩萨二弟子坐于供案后，寓意授
戒的三师七证；供案前跪着受戒的僧俗
信众。表现经中提出的十重戒和四十八
轻戒。画面旁边都有面积很大的榜题。

宋 莫 454 北壁

第一节　大乘菩萨戒与唐初的戒律变

　　印度早期佛教的戒律(律藏)，是释迦去世后由比丘结集，集体会诵释迦生前讲法时，由守戒第一的佛弟子优婆离诵出而形成的。南北朝是由小乘到大乘的过渡期。公元400年前后，《四分律》、《五分律》、《十诵律》等小乘律相继译出。菩萨戒在中国的传译始于鸠摩罗什，自北凉昙无谶在敦煌译出《地持戒本》后，大乘戒始盛传于中国北方。菩萨大乘典籍甚多，《地持戒本》、《梵网经》、《菩萨璎珞本业经》是中国大乘戒的三个基本经典。《梵网经》被大乘佛教视为大乘律第一经典。尤其是《梵网经》卷下的《梵网菩萨戒经》，又称《菩萨戒本》，是大乘圆戒所依据的戒本。大乘圆戒为天台宗所主张，也称一乘戒、圆顿戒，即一度受此戒，则成为永久止恶修善的原动力，永不消失。

菩萨戒在中国的流传

　　菩萨大乘经典综合为梵网系与瑜伽系二律典，《梵网经》的菩萨戒法，在中国汉地较之瑜伽菩萨戒更流行，因为该经内容与其他经律有很多相合之处：如戒条与北凉译《地持戒本》、南宋译《菩萨善戒经》相类；轻戒第三十六条中的十二愿与《大般涅槃经·圣行品》所载一致等。另外，《梵网经》的若干戒条强调孝

道，宣扬"孝名为戒"，"孝顺父母三宝师僧、孝顺至道之法"，很符合中国的伦理思想和佛教界的生活习惯，有利于该经的传播。并且《梵网经》的十重戒、四十八轻戒，不论出家、在家，皆可受持，这两种戒称为佛戒，即此戒为佛所说，众生一旦受此佛戒，即进入诸佛位。梵网戒的精神平等圆融，缩短了僧俗的距离，故比《瑜伽戒本》更易为人接受；而瑜伽戒要求先受小乘七众戒有成，方能受持菩萨戒，比梵网戒严格。所以，到了隋代，随着智𫖮的讲说弘扬，《梵网经》在出家僧众中遂占了很大优势；《瑜伽戒本》传布不久，即随着唯识宗的消沉和华严等宗的兴起而受到冷落。出家比丘在受具足戒的同时也受菩萨戒，都依《梵网经》。影响直至宋、元以后，汉族各宗出家比丘菩萨戒多依此经的《菩萨戒本》。

　　菩萨戒在中国传授，始于昙无谶(公元385—433年)于姑臧(甘肃武威)授与道进等十余人。一时从受者一千余人。另据载，《梵网经》初译即有三百余僧人受持此戒。南朝梁、陈二代，受菩萨戒风气盛行。梁武帝、陈文帝均为菩萨戒弟子。梁武帝曾立戒坛受戒，又于天监十八年(公元519年)自发弘誓，于等觉殿受菩萨戒，太子公卿道俗男女从受者四万八千人。至隋代，文帝、炀帝均称菩萨戒弟子。《续

高僧传》载智颛"手度僧众四千余人……受菩萨戒者不可称记"。隋唐之际的天台、华严、法相宗均为菩萨戒的提倡者，且似乎常研究《梵网经》。由此可知受菩萨戒风气盛行于中国之一斑。

大乘菩萨戒在敦煌僧俗中也一直流行。敦煌遗书《出家人受菩萨戒法》有梁朝题记。北周写经《梵网经心地品第十》下卷，有武成二年(公元560年)的题记。《摩诃摩耶经卷上》题记是："陈至德四年(公元586年)十二月十五日菩萨戒弟子彭普信敬造"等等。从这些题记，可以看到自六世纪以来菩萨戒在敦煌僧俗两界的流行情况。

唐初，由于道宣的倡导，《四分律》成为律的正宗，并分为三大派，即道宣、法砺、怀素三宗。《四分律》虽属小乘，但文义通于大乘。当道宣在关中立戒坛时，四方诸州，大河南北，均依坛受戒，并遍及王室后宫、官员僚佐以至于皂隶黎庶。怀素亦曾于成都立戒坛，从其受戒者甚众。道宣、法砺、怀素都活跃于初唐时期，当时研修戒律的大师尚有数十人。精研覃思，疏论蔚然成风。敦煌遗书中也发现有此三家的写本各数十号，多为戒律疏论。

北朝至唐初的戒律画演变

北朝时期菩萨戒虽已盛行，但壁画并不丰富。敦煌早期壁画多以本生、因缘故事为主题，戒律画的题材也采用流行的《贤愚经》因缘故事为蓝本。见于莫高窟北魏第257窟和西魏第285窟沙弥守戒自杀因缘故事画，是依据北魏译《贤愚经·沙弥守戒自杀品》绘制的。讲述一沙弥为守持禁戒，拒绝一女子求爱，自刎身亡的故事，《敦煌石窟全集·本生因缘故事画画卷》已收，故此从略。故事中的僧人宁舍身也要严守戒律，这是作为修六度之一的守戒来表现的。敦煌北朝洞窟之所以出现这类与戒律相关的因缘故事画，是因为北朝时期寺院、僧尼人数激增，僧风败坏，戒律松弛。

到了唐初，戒律画的形式及题材出现变化。第323窟将戒律用组画的形式表现。该窟建于初唐武则天载初元年(公元689年)前后。戒律画是一组以僧人为主角的组画，每幅画附榜题一方。因题记文字多已漫漶不清，仅可辨认出数条。据榜题文字，这组壁画皆属于发愿严守戒律的内容，既各自独立，又互相关连。此组戒律画依据《大般涅槃经》绘制，榜题也与《涅槃经》一致。内容主要是《圣行品》中的十二誓愿，如宁以身投火坑而不淫，宁以热铁缠身而不受施主的衣服供养，还有不受施主饮食、床座、医药、房舍、礼拜供养，以及不好色、不好音声、不贪诸

香、不贪美味、不贪诸触，都是宁自残身体而不破禁戒的誓愿。

初唐时期，莫高窟壁画以净土为主，戒律画是新题材。这时戒律画以组合形式出现，应与隋唐时期律宗的兴起和大乘菩萨戒的盛行有关。因而第323窟的组合式戒律画，是大乘菩萨戒在敦煌传播的具体表现。

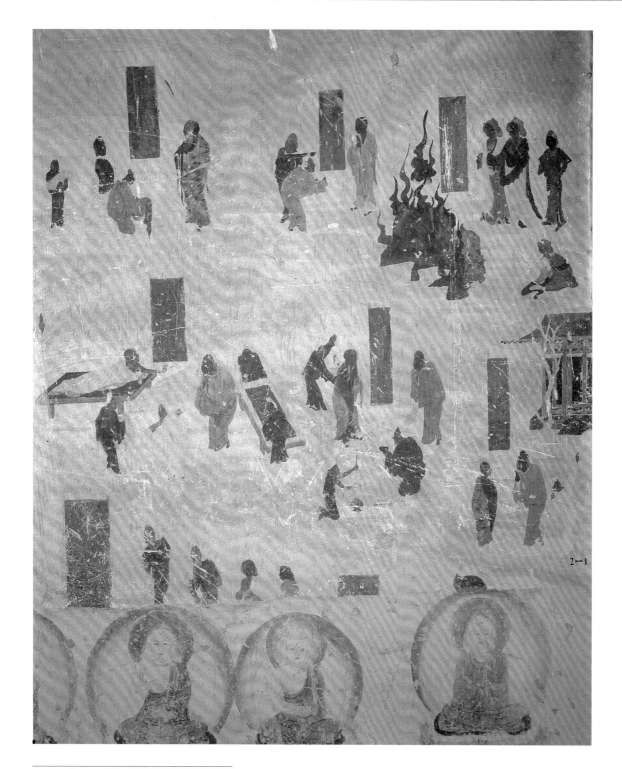

2—1

190　窟门南侧的戒律画

据榜题,南侧现存画面共六幅,分上下两
排。内容是持戒十二愿。下部画面和榜题
大部被西夏画面所覆盖。

初唐　大般涅槃经·圣行品

莫323　东壁门南

191 拒衣服供养

榜题:"菩萨宁以热铁镬身终不破戒受信心衣服供养。"画面上右立双手合十僧人,前面二施主供养衣物,态度恭敬,持物的仆童静侍于后。

初唐 大般涅槃经·圣行品

莫323 东壁门南

192 拒饮食供养

榜题:"菩萨宁身投热铁洹终不破戒受信心饮食供养。"表示僧人宁可口吞热铁丸,也不敢毁戒吃施主供养的饮食。画面右为僧人,左立二人,一人捧食物作供养状。

初唐 大般涅槃经·圣行品

莫323 东壁门南

193 拒与女人行淫

榜题:"菩萨宁身投大火海中终不破戒受女(以下字残毁)。"表明僧人宁以身投火海,也不毁戒与女人行淫。画面的左面为烈焰升腾的大火,火团的下侧一僧人正投火海。二女人拱手侍立,后随一侍童,右下方为一跪拜行礼之侍女。

初唐 大般涅槃经·圣行品

莫323 东壁门南

194　拒卧具供养

画面左侧床上俯卧一僧人，伸左臂，以二指上指发誓。其下方二人持卧具。右侧一人拱手施礼。背后为有靠背的床。这表现僧人宁卧大热铁上，也不破戒接受供养的卧具。靠背床很有特色，是当时卧具的形象资料。

初唐　大般涅槃经·圣行品

莫 323　东壁门南

195　拒医药供养

一人右手牵僧人袈裟，举一鞭状物欲打。右为合十施礼的施主。下方一人跪着捣药，一人持钵供养。表示僧人宁身受铁鞭鞭挞，终不毁戒接受医药供养。

初唐　大般涅槃经·圣行品

莫 323　东壁门南

196　拒房舍供养

榜题："菩萨宁投热铁镬中终不破戒受信心房舍供养。"画面左立僧人，右立拱手施礼的施主，身后一人指着右上方的房舍。

初唐　大般涅槃经·圣行品

莫 323　东壁门南

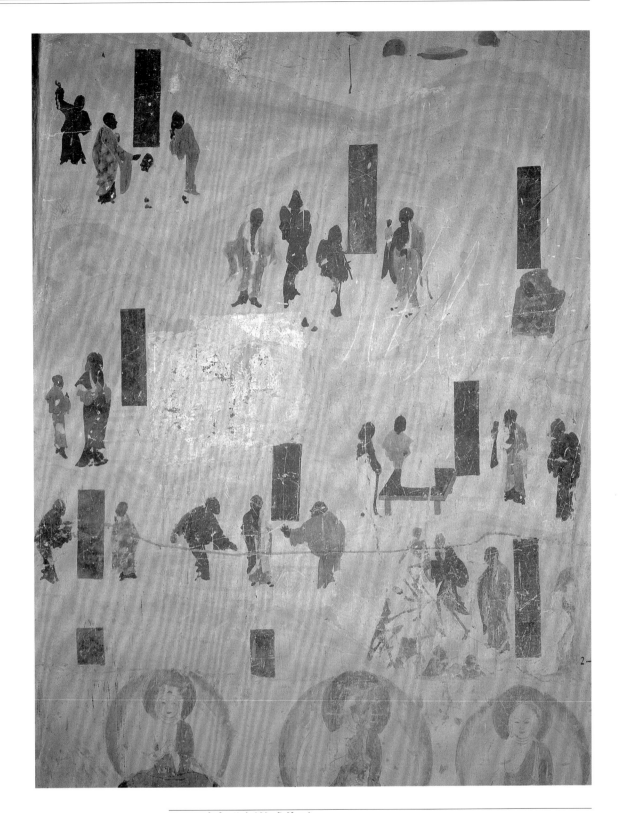

197　窟门北侧的戒律画

整铺画面以山岭作背景，共绘四个戒律画面，分三排，存榜题八方。下部还有二方榜题及画面已被西夏坐佛覆盖。画面中间的一块被美国人华尔纳粘去，只余左侧女人双手合十，后立侍者。从残存榜题来看，是表示僧人宁以热铁挑其两目，也不观视女色。

初唐　大般涅槃经·圣行品

莫323　东壁门北

198 拒听好音声

这是表现经文"宁以铁锥周遍刺身,不以
染心听好音声",榜题不存。前二人吹管
箫奏乐,后二人作舞蹈状。右面的僧人,
举右手,表示拒绝观视。

初唐 大般涅槃经·圣行品
莫 323 东壁门北

199 拒贪美味

榜题文字不清。应是表现经文:"宁以利
刀割裂其舌,不以染心贪着美味。"方形
床台上放食物,床台左立男女施主。右面
僧人举右手,以示拒绝。僧人后面侍立一
仆人。

初唐 大般涅槃经·圣行品
莫 323 东壁门北

200 拒礼拜供养

据榜题，是表现僧人宁被铁椎打碎身体，也不破戒受居士礼拜。画面中二施主向僧人行礼，一人跪拜，一人作揖。前面的僧人，以手制止。僧人身后一人以铁椎击其身。

初唐 大般涅槃经·圣行品
莫323 东壁门北

201 不观争斗

榜题不存，据画面似为息世讥嫌戒中的终不观"男争女斗"的表现。画面中有两人正在争吵，两人中有一僧人，表现僧人应远离身口诸恶。

初唐 大般涅槃经·圣行品
莫323 东壁门北

第二节　守戒活动与五代宋初的梵网经变

由于律宗大师道宣的倡导，唐初出现了健全僧伽制度的守戒运动。唐代中后期，它的兴盛和流布又与政府的度僧政策有关。在此背景下，随着中国佛教在僧伽制度方面出现的新特色，唐到宋初，敦煌的律寺制度也出现了新变化。这一时期的敦煌遗书、壁画题记和经变画中保存了丰富的史料，不仅是探讨敦煌佛教的珍贵资料，对唐宋时期中国佛教的研究也有重要意义。

敦煌遗书和壁画题记中有大量关于当时佛事活动的记载。据研究，唐武宗灭佛后，重建佛寺，中原按大乘思想建立的"方等戒坛"，亦陆续见于敦煌。唐后期到宋初，沙州都僧统司设置的方等道场就是受戒道场，内设大乘方等戒坛，广度僧尼。归义军政权十分重视在戒坛上主持或参与授戒的临坛大德。从九世纪中叶起，沙州高僧被唐朝授予京城内外临坛大德称号后，敦煌文书屡见官许戒坛及官授临坛大德之称号。从第98窟曹议金窟供养人题名看，曹议金任归义军节度使期间任命的临坛大德约三十五人，其中更高一级的临坛供奉大德约二十人。而且在五代以后临坛供奉大德或临坛大德往往同时带有毗尼(律)藏主的称号。毗尼藏主是主持管理守护毗尼藏的职衔。毗尼藏主、都毗尼藏主的称号也在这一时期的遗书中出现。毗尼藏主既可以在戒坛上主持授戒，亦在律寺中负有保存和传承毗尼(律)藏的职责。这些都反映出道宣弘扬的《四分律》在敦煌地区的流行情况。因此，尽管流行于敦煌的《四分律》来自小乘教典，但在后来的实行中，仍是"不拘根缺缘差"的大乘佛教思想占据主导地位。当时敦煌以大乘菩萨戒为主导的佛事活动很盛行。

说戒气氛浓重的石窟

至五代时期，随着大乘戒律的传播，敦煌石窟中出现了依据大乘菩萨戒的主要经典《梵网经》下卷绘制的整铺经变。现存梵网经变共三铺。就目前所知，梵网经变不见于中国其他石窟。

榆林窟第32窟的梵网经变位于正壁(西壁)，窟室中心置方形佛坛，窟内其他数幅壁画也与梵网经变密切关联。窟顶东南、东北隅分别绘月光明如来、日光明如来。这两幅日月如来，表示卢舍那佛现身说戒时，日月天在上空出现。东壁门南、北两侧分绘文殊师利、普贤菩萨各率众眷属天人乘云来赴会听戒。北壁是维摩诘与文殊菩萨论法。敦煌遗书一些戒牒中受戒者奉请的三师七证就有文殊菩萨。几壁相映，说戒气氛浓厚。由这种布局来看，此窟可能曾作为当时广度僧尼

的戒坛，而正壁的梵网经变可能就是当时"临坛大德"现场讲戒说教的挂图。

梵网经变的内容

莫高窟第454窟属大型洞窟，位于窟群中段的第三层。主室北壁东端绘梵网经变。有经变榜题六十一方，大多数完好。榜题数量之多，保存之完好，实属少见。这也为辨识另外两铺经变的内容，提供了可靠依据。榜题内容与《梵网经·卢舍那佛说菩萨心地品第十》卷下的经文吻合。此铺经变不仅是敦煌石窟中最完整的梵网经变，也是现存中国大乘戒律中最完整、最宏伟的经变。

第456窟位于454窟之南，仅隔一隋代残龛，原系北周开的小型洞窟。西壁佛龛在五代时改凿扩大成盝顶帐形龛。整

窟抹泥重绘，壁画多被宋初涂色重描。北壁通壁绘梵网经变，构图形式基本同第454窟，惜东半壁壁画残损，且烟熏严重。榜题仅可辨识个别文字。

梵网经变由序言、授戒图和四十八轻戒组成。第454窟和榆林窟第32窟，基本内容相同，第456窟没有画四十八轻戒。下面以第454窟为主，简述各部分内容及各窟之异同。

第一部分是经文序言的体现。经变 ◁❶ 中央是卢舍那佛，跌坐于须弥莲花台上，座周每片莲瓣上各坐一释迦。这就是经文中卢舍那佛所说"我是卢舍那，方坐莲花台。周匝千花上，复现千释迦。一花百亿国，一国一释迦"的体现。卢舍那佛宝髻上升起的七朵云中，也各坐一佛。这是卢舍那佛所说的"我化这千释迦据千世

第456窟梵网经变

第454窟梵网经变示意图

界"。七佛上画几组乘云赴会的佛和菩萨，画面顶部是摩醯首罗天宫，宫中有佛和弟子、菩萨，以体现释迦"至摩醯首罗天王宫"。榆林窟第32窟无天宫，天空的浮云中各坐一佛，是经文"千百亿释迦是千释迦化身"的体现。莲花台座前是供案香炉，右边是"释迦牟尼初坐菩提树下说戒"。最下面是莲花台座方形经变榜牌，

写序言中一段偈颂文。

卢舍那佛两侧上下分列几排听戒的八部神将、金刚和菩萨。下层供案、偈文榜牌两侧是跪着的弟子、天王、帝释天、梵天等其他神众和比丘、比丘尼，后面站着帝王群臣及西域各国国王和王子，再后是扶老携幼的善男信女以及禽兽六畜等等，都是赴说戒大会谛听受戒的。此即

经文"若受佛戒者，国王王子、百官宰相、比丘比丘尼、十八梵天、六欲天子、庶民黄门、淫男淫女、奴婢、八部鬼神、金刚神、畜生乃至变化人，但解法师语，尽受得戒"的艺术描绘。

❷▷　　第二部分是授戒图。于经变左右两侧，绘十重戒、四十八轻戒，大多采用一佛二菩萨二弟子和一高僧一受戒者的授戒图形式。画面都有很大的榜题，墨书戒条。其中九组画面用十条榜题表现了十重戒。十重戒条顺序为：杀戒、盗戒、淫戒、妄语戒、酤酒戒、说四众过戒、自赞毁他戒、悭惜财法戒、沦不受诲戒、毁谤三宝戒。僧尼犯此十重戒者就构成破门罪，将丧失佛教徒的资格。轻戒有二十二组画面，其中一组画面为劝学轻戒经文内容，另有十组表现了轻戒的十一条戒，

包括第二条饮酒戒，第三条食肉戒，第四条食五辛戒，第五条不教忏悔戒，第七条不听受法戒，第九条见病不救戒，第十条蓄诸杀具戒，第十四条放火损烧戒，第二十四条弃正从邪戒，第三十六条不发誓自要戒，第三十八条坐无次第戒。

第456窟西侧现存授戒图八幅，多是一佛二菩萨授戒和一僧人受戒的组合图。若以西侧布局为据，这幅经变东侧亦应是八幅授戒图。榆林窟第32窟南北两侧上层的授戒图幅数相当，可惜大多已剥落漫漶。

第三部分的画面仍是四十八轻戒的 ◁❸
内容，属第三十六戒中的十二誓愿，内容与初唐第323窟的戒律画基本相同，即宁自残身体而不破戒的誓愿。在经变中将这一内容单独布局。第454窟绘于经变的

榆林窟第32窟梵网经变示意图

东西两下角，从残存的画面和榜题来看，只画了十二愿中的十愿。发愿守戒的表现形式与初唐第323窟截然不同。第454窟在经变下部左右两角分画五组不同的誓愿画面，每组各画一僧倚坐在胡床上，一男子托盘跪于床前。坐在胡床上的僧人以不同方式自残伤身，或呈其他动态，表现因守戒而发的种种誓愿。榆林窟第32窟的这一内容绘于授戒图与僧俗听众之间，南面有五组画面，北面除中层较清楚的四组画面外，上面也有几组，由于部分画面剥蚀，只能辨识出九组画面，大多与第454窟的内容相同。第456窟没有画守戒誓愿的内容。

构图和风格

五代开始，敦煌石窟艺术已不如早期的生机勃勃和中期的绚丽多彩，但在内容、题材、形式和技法上，仍有发展。梵网经变就是这一时期的代表作之一。

敦煌在曹氏归义军时期，设立了画院，有一批专门从事开窟造像、绘制壁画的人才。由于有技艺纯熟的匠师统一规划，集体制作，所以五代、宋时期开凿的石窟具有独特而又统一的风格。第454窟和榆林窟第32窟的洞窟形制，是这一时期敦煌石窟的典型样式。

两窟的梵网经变构图严谨，布局均衡，保持了对称的传统风格。对抽象的戒条，画师尽量选择一些可以用形象表现的内容。尤其是听法场面生动，人物逼真，技法细腻。

两窟的构图、技法以及风格上也有一定的差异。第454窟的梵网经变呈纵长方形，中央纵贯的说戒会，占总面积的三分之二，是天界与人间的分界线。卢舍那佛坐在高高的莲花台座上，周围是赴会神众，佛髻上的七化佛、赴会菩萨乘云驾雾，天宫也在茫茫云海之中。两侧授戒图以山岭为背景，鳞次栉比自上而下排列；既显示出天空辽阔，穹苍浩茫，也表现出说法会的盛大壮观，使莲台上的佛和天界的授戒图居高临下，给信众一种佛法高大无边，人间世界渺小的视觉感。又将血淋淋的十愿戒画，安置在与人等高的东西两下角，使说戒会的气氛庄重而惨烈。整铺画面构图紧凑，色泽凝重。由于铅丹、朱砂、赭红等红色颜料，氧化后变成了茶褐色，再加烟熏而发黑，显得清冷、肃穆。榜题面积大，既可作画面分界，也利于题写不便用形象表现的整段戒条。

榆林窟第32窟的梵网经变画面呈横长方形，高二点一三米、宽五点八米，画面宽广疏朗，构图活泼，色彩清新。尤其是说法场面气势宏伟，从南到北横贯壁面，听法的神众，扶老携幼渡河的信众，

从山林涌出的畜群，头戴七星冕旒、正在走出皇城的皇帝和紧随其后的群臣等，络绎不绝。南北两端皆以山水树石为背景，上下大体可以分为三层。山水既作人物背景的点缀，又是不同内容的间隔。整铺壁画的人物、山水、建筑，并无远近大小区别，使人物与景物自然结合，浑然一体。

由于是画院组织绘制，分工明确，各司其职，也就难免出现程式化的弊病。如构图略显拘谨呆板，授戒图人物千人一面，几无生气。再加有些抽象的义理戒条，很难以视觉形象来表现，只能以千篇一律的授戒图形式，配合榜题来说明。另外，在"画匠"完成壁画之后，由"知书手"书写榜题，有些书写者对经文或画面不熟，常有榜题与画面情节不符的现象。但总体而言，这两铺巨幅经变以新的形式表现了新的内容，不失为当时画院匠师的杰作。

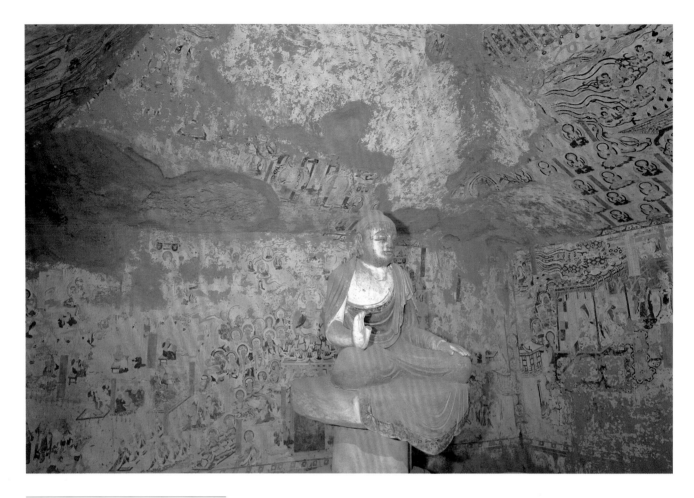

202　榆林窟第 32 窟内景

此窟佛像背后的西壁绘梵网经变，窟的
形制及所绘壁画可能与说戒活动有关。

五代　梵网经·卢舍那佛说菩萨心地品
榆 32　西壁

203 授戒图

这种组合形式较为特别。供案后是一佛二菩萨二弟子，左右有五名临坛授戒的高僧。供案前是一男一女受戒者。

五代 梵网经·卢舍那佛说菩萨心地品

榆 32 西壁

204 帝释天和四天王

前面的帝释天褒衣博带，合十听戒。旁有榜题"十八万天帝释来听此会时"。后面是四大天王。

五代 梵网经·卢舍那佛说菩萨心地品

榆 32 西壁

205　帝王臣子

位于经变的左下角,可见汉族皇帝戴七
星冕旒,穿衮服,昂首阔步,走出皇城前
往听戒。前面大臣恭迎,侍从开道。后面
群臣手执笏板,排列有序,谨慎相随。

五代　梵网经·卢舍那佛说菩萨心地品
榆32　西壁

206　西域王子

榜题为"十六大国王、王子来听此会时"，画面上一西域国王及王子，在大臣、侍者的伴随下出城听戒。他们戴毡帽，锦袍的领袖衣裾以锦绣镶边；有的束革带，穿皮靴。前面的侍从则袒上身，斜披帔帛，着犊鼻裤。

五代　梵网经·卢舍那佛说菩萨心地品
榆32　西壁

207　禽兽六畜

榜题是"尔时一切禽兽六畜来听此会时"。画中有牛、虎、狮、马、狼、羊、鹿等，牛的雄健，鹿的警觉，虎的威猛，狼的灵敏，被描绘得活灵活现，跃然壁上。

五代　梵网经·卢舍那佛说菩萨心地品
榆32　西壁

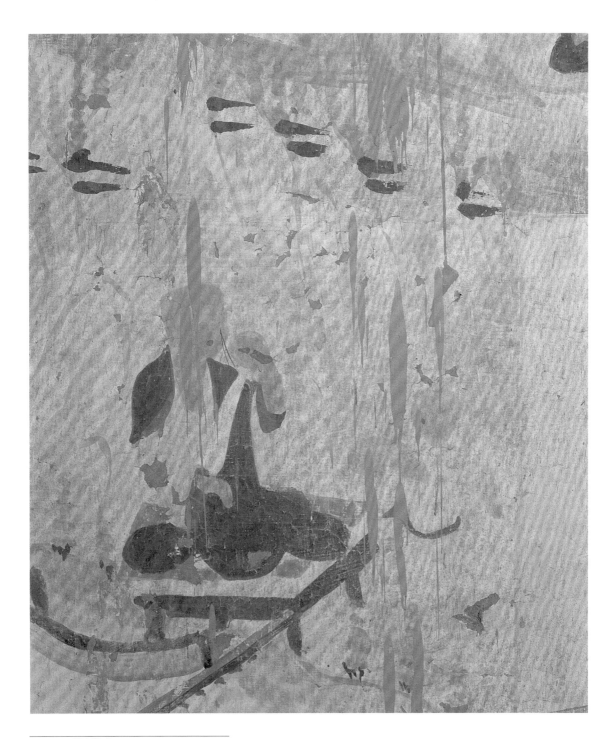

208　不视美色

一僧人坐床上，举刀挑目，一男子托盘跪
侍床前。画面以石窟为背景，表明这是山
中禅修的僧人。

五代　梵网经·卢舍那佛说菩萨心地品
榆 32　西壁

209　拒嗅诸香

树下一僧人坐于床上，持刀割鼻，鼻子和嘴上都是鲜血。

五代　梵网经·卢舍那佛说菩萨心地品

榆 32　西壁

210　拒食百味饮食

石窟中，一男子跪于僧人前面，抽拉其肠，肚子上流着鲜血。这是表现发誓愿不破戒贪食百味饮食。

五代　梵网经·卢舍那佛说菩萨心地品

榆 32　西壁

211 拒食百味净食

经文曰："复作是愿宁以百千刃刀割断其
舌，终不以破戒之心食人百味净食。"僧
人举刀自截其舌。

五代 梵网经·卢舍那佛说菩萨心地品

榆32 西壁

212 拒好音声

一僧人俯首屈背倚坐床上，左手抚膝，右
手持刀刺耳，鲜血喷射床上。这是宁以铁
锥刺耳，也不破戒听好音声的表现。

五代 梵网经·卢舍那佛说菩萨心地品

榆32 西壁

213　拒贪好触

经文曰："复作是愿宁以利斧斩斫其身，终不以破戒之心贪着好触。"僧人左手扶膝，右手举刀斫左手腕，血浆喷洒。

五代　梵网经·卢舍那佛说菩萨心地品
榆 32　西壁

214　不受礼拜

一僧人左手扶膝，右手举斧斩斫膝盖，表
示宁以铁锤砸碎身体而不破戒受施主礼
拜。

五代　梵网经·卢舍那佛说菩萨心地品

榆 32　西壁

215　赴会神众

天空中朵朵浮云上各坐一佛二菩萨，一
坐佛或菩萨，或飞天托盘穿梭其间，由远
而近飞翔而来。这都是来自天宫的赴会
神众。

宋　梵网经·卢舍那佛说菩萨心地品

莫 456　北壁

216 授戒图

第456窟的授戒图以一佛二菩萨和一受
戒者的形式组成,表现梵网经中宣讲的
十重戒、四十八轻戒。

宋 梵网经·卢舍那佛说菩萨心地品

莫456 北壁

217 授戒图

供案后是一佛二菩萨和一牛头神将,供
案上置净瓶,供案前跪一受戒者。牛头神
将耳朵高耸,威风凛凛。

宋 梵网经·卢舍那佛说菩萨心地品

莫456 北壁

218　梵网经变

这是敦煌石窟中关于大乘戒律最完整、最宏伟的经变。说戒会纵贯上下，上面两侧排列授戒图，中间是听戒神众、僧俗，下面两角是十愿戒画。上部的天宫天空辽阔，说法佛位于中央。显示天上、人间的分界线。中下部是赴说戒大会的神众、帝王、群臣、僧侣、善男、信女及禽兽六畜等。

宋　梵网经·卢舍那佛说菩萨心地品

莫 454　北壁

219　卢舍那佛

卢舍那佛居中，身着法衣，两手作法界定印。趺坐的千叶莲台，每枚花瓣上坐一释迦。宝髻升起的七朵云中，也各坐一佛。佛髻化现出的七化佛，是辨识梵网经变的重要标志。

宋　梵网经·卢舍那佛说菩萨心地品

莫 454　北壁

220 摩醯首罗天宫

释迦牟尼佛从摩醯首罗天王宫下降阎浮
提赴会说戒。画中仙阁群楼，云雾缭绕，
神众乘云而至。四周莲花盛开，表示"初
现莲花藏世界"。宫殿中央的释尊正在说
法，门外还有四名环髻高耸、两鬓包面的
侍女拱手而立。

宋 梵网经·卢舍那佛说菩萨心地品
莫454 北壁

221 听戒菩萨和神王

上排是八部神将分立护卫，下两排是前
来听戒的菩萨，合十坐于胡床上。下面供
案旁边有一佛二弟子正合十胡跪。

宋 梵网经·卢舍那佛说菩萨心地品

莫454 北壁

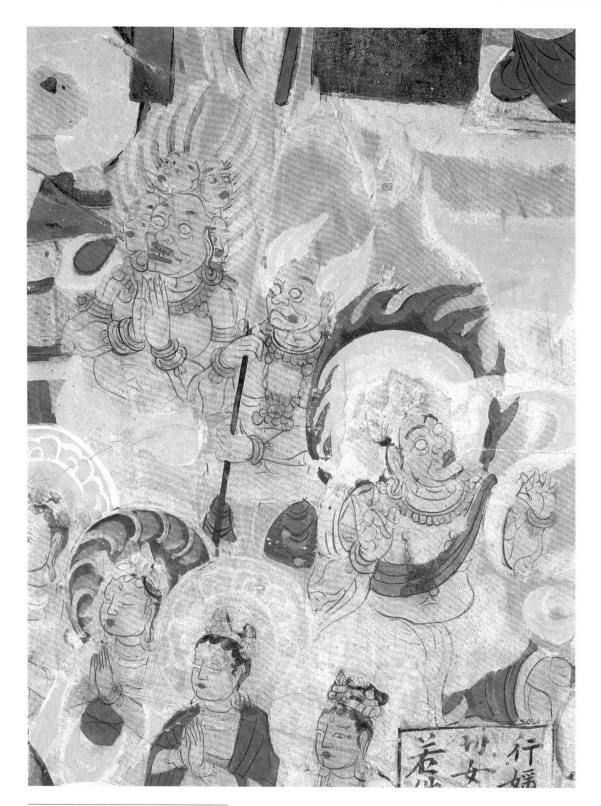

222　听戒神王

这些护卫神将毛发耸立,青面獠牙,环眼
暴珠,面目狰狞。或合十拱立,或手执兵
器,或左右顾盼,在整齐严谨的神众中,
显得与众不同,显示出神将雄伟剽悍、无
所畏惧的特征。

宋　梵网经·卢舍那佛说菩萨心地品

莫454　北壁

223 授戒图

据榜题这幅授戒图是宣讲十重戒中第三条淫戒的。供案后是一佛二菩萨一弟子，一佛即释迦牟尼或阿弥陀佛，二菩萨即文殊和普贤，后立有护卫的二神将，旁边还有数高僧。案前受戒者为王者、夫人和王子，官宦、百姓分列于两旁。

宋 梵网经·卢舍那佛说菩萨心地品

莫 454 北壁

224 讲法律僧人

按榜题属轻戒第七条不受经律罪。此戒是说当有法师宣讲律藏时，一切新学菩萨必须去听讲，若不去者就犯轻垢罪。画中高僧坐于高床上说法，侧立一僧人和合十男子正在听受经律。

宋 梵网经·卢舍那佛说菩萨心地品

莫 454 北壁

225　比丘和比丘尼

比丘、比丘尼分列两排，合十听讲菩萨
戒。

宋　梵网经·卢舍那佛说菩萨心地品

莫 454　北壁

226　持笏百官

前来听戒的官僚等级分明。头戴笼冠、
宽袍大袖、手执笏板、位至三公的高官
在前，而戴幞头、身着窄袖长袍、双手
合十的普通官员列后。

宋　梵网经·卢舍那佛说菩萨心地品

莫 454　北壁

227　帝王侍从

这是震旦国皇帝率群臣来听戒。"震旦"
是古印度人对中国的称呼。由于中国古
代以左为尊，故此画面位居说戒会之左。
皇帝头戴冕旒居前，身后的侍从手执障
扇，僚臣簇拥。

宋　梵网经·卢舍那佛说菩萨心地品

莫454　北壁

228　西域王子

西域王子分两排跪拜受戒。不同族的王
子头戴毡帽、绣帽、毡笠等各式冠帽，或
束缯彩，或插高翎，身穿锦绣长袍。

宋　梵网经·卢舍那佛说菩萨心地品

莫454　北壁

229　老少民众

扶老携幼的贫民也来听戒。一老妪和一
拄杖老翁，步履蹒跚。这些贫民身着布
衣，幞头长衫，素色无纹饰。

宋　梵网经·卢舍那佛说菩萨心地品

莫454　北壁

230　禽兽六畜

狮、马、象、虎、牛等畜牲从山林中赶来
听戒。

宋　梵网经·卢舍那佛说菩萨心地品

莫454　北壁

231　拒视美色

僧坐床上，举刀挑目，一男子托盘跪侍床前。

宋　梵网经·卢舍那佛说菩萨心地品

莫454　北壁

232　拒百味饮食

僧人双手合十，腹开一孔，一男子跪床前双手抽拉其肠。

宋　梵网经·卢舍那佛说菩萨心地品

莫454　北壁

233 拒礼拜供养

僧人举铁锤砸右腿。

宋 梵网经·卢舍那佛说菩萨心地品

莫 454 北壁

234 拒医药供养

僧人右手托钵，一男子双手托盘跪于床前。

宋 梵网经·卢舍那佛说菩萨心地品

莫 454 北壁

235　拒嗅诸香

僧人跪于床上，持刀割鼻。

宋　梵网经·卢舍那佛说菩萨心地品

莫 454　北壁

236　拒好音声

僧人在割左耳。

宋　梵网经·卢舍那佛说菩萨心地品

莫 454　北壁

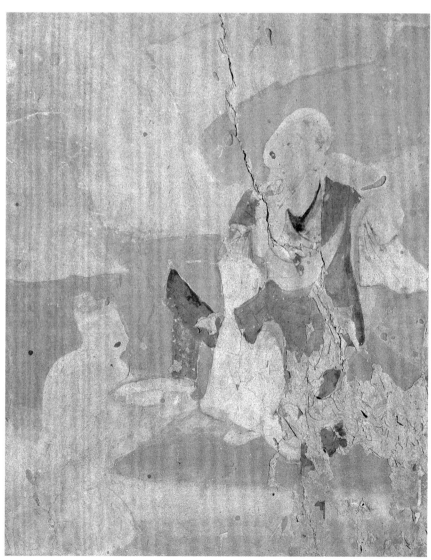

附录　　　　　　　　　　敦煌石窟报恩经变分布和各品统计表

窟号	时代	年 代	位 置	序品	孝养品	恶友品	论议品	亲近品	备 注
莫148	唐	大历元年至五年 (公元766—770年)	甬道顶及南北坡	1	1	1			部分塌毁
莫31	盛唐末		主室北壁	1	1	1			
莫231	中唐	开成四年(公元839年)	东壁门南、西壁龛内	1	1	2	1		
莫112	中唐		北壁东起第二幅	1	1		1	1	
莫154	中唐		北壁东起第一幅	1		1	1		
莫200	中唐		南壁东起第一铺	1	1				漫漶不清
莫236	中唐		西壁龛内屏风	1	1	1	1	1	
莫238	中唐		西壁龛内屏风			1			
莫258	中唐		南壁东起第二幅	1		1	1		漫漶不清
莫156	晚唐	咸通二年至八年 (公元861—867年)	北壁东起第三幅	1	1	1	1		
莫85	晚唐	咸通三年至八年 (公元862—867年)	南壁东起第一幅	1	1	1	1	1	
莫12	晚唐	咸通十年(公元869年)前	东壁门南	1		1			
莫138	晚唐	光化二年至天祐二年 (公元900—905年)	东壁门北	1					
莫138	晚唐	光化三年至天祐二年 (公元900—905年)	北壁西起第二铺	1		1	1	1	
莫19	晚唐		北壁	1					
莫20	晚唐		南壁东起第一铺	1					
莫147	晚唐		西壁龛内屏风	1	1	1	1		
莫144	晚唐		北壁东起第一铺	1		1			
莫145	晚唐		北壁东起第一铺	1	1	1	1		
莫141	晚唐		南壁东起第一铺	1		1			
莫98	五代	后唐同光(公元923—925年)前后	南壁东起第一铺	1	1	1	1	1	
莫100	五代	后唐清泰三年至后晋天福四年 (公元935—939年)	南壁东起第三铺	1	1	1	1		
莫108	五代	后晋天福五年(公元938年)前后	南壁东起第一铺	1	1	1			
莫61	五代	后晋开运二年至后周显德四年 (公元946—957年)	南壁东起第一铺	1	1	1			
莫5	五代	后周显德四年(公元957年)以后	南壁东起第一铺	1	1	1			
莫4	五代		甬壁东起第三铺	1	1	1		1	
莫22	五代		南壁东起第一铺	1	1				画面残损
莫146	五代		南壁东起第一铺	1	1	1			
莫390	五代		前室西壁门南	1		1			
榆16	五代		南壁东起第一铺	1	1	1	1		
榆19	五代		北壁东侧	1					
榆31	五代		北壁西侧	1					
莫55	五代	建隆三年(公元962年)前后	南壁东起第三铺	1	1	1	1	1	
莫449	宋		东壁门南	1		1			上部残损
莫454	宋	开宝七年至太平兴国五年 (公元976—980年)	南壁东起第三铺	1	1	1	1	1	

图版索引

敦煌石窟分布图

本全集所用洞窟简称：莫即莫高窟，榆即榆林窟，东即东千佛洞，西即西千佛洞，五即五个庙石窟。

安西

玉门镇

踏

东千佛洞

疏

敦煌

榆林窟

西千佛洞

莫高窟

党

河

实

河

勒

河

五个庙石窟

肃北

党

河

敦煌历史年表

历史时代	起止年代	统治王朝及年代	行政建置	备 注
汉	公元前111—公元219	西汉 公元前111—公元8 新莽 公元9—23 东汉 公元23—219	敦煌郡敦煌县 敦德郡敦德亭 敦煌郡	公元前111年敦煌始设郡 公元23年隗嚣反新莽；公元25年窦融据河西复敦煌郡名
三国	公元220—265	曹魏 公元220—265	敦煌郡	
西晋	公元266—316	西晋 公元266—316	敦煌郡	
十六国	公元317—439	前凉 公元317—376 前秦 公元376—385 后凉 公元386—400 西凉 公元400—421 北凉 公元421—439	沙州、敦煌郡 敦煌郡 敦煌郡 敦煌郡 敦煌郡	公元336年始置沙州；公元366年敦煌莫高窟始建窟 公元400至公元405年为西凉国都
北朝	公元439—581	北魏 公元439—535 西魏 公元535—557 北周 公元557—581	沙州、敦煌镇、义州、瓜州 瓜州 瓜州鸣沙县	公元444年置镇，公元516年罢，为义州；公元524年复瓜州 公元563年改鸣沙县，至北周末
隋	公元581—618	隋 公元581—618	瓜州敦煌郡	
唐	公元619—781	唐 公元619—781	沙州、敦煌郡	公元622年设西沙州，公元633年改沙州；公元740年改郡，公元758年复为沙州
吐蕃	公元781—848	吐蕃 公元781—848	沙州敦煌县	
张氏归义军	公元848—910	唐 公元848—907	沙州敦煌县	公元907年唐亡后，张氏归义军仍奉唐正朔
西汉金山国	公元910—914		国都	
曹氏归义军	公元914—1036	后梁 公元914—923 后唐 公元923—936 后晋 公元936—946 后汉 公元947—950 后周 公元951—960 宋 公元960—1036	沙州敦煌县 沙州敦煌县 沙州敦煌县 沙州敦煌县 沙州敦煌县 沙州敦煌县	
西夏	公元1036—1227	西夏 公元1036—1227	沙州	
蒙元	公元1227—1402	蒙古 公元1227—1271 元 公元1271—1368 北元 公元1368—1402	沙州路 沙州路 沙州路	
明	公元1402—1644	明 公元1404—1524	沙州卫、罕东卫	公元1516年吐鲁番占；公元1524年关闭嘉峪关后，敦煌凋零
清	公元1644—1911	清 公元1715—1911	敦煌县	公元1715年清兵出嘉峪关收复敦煌，公元1724年筑城置县

图书在版编目（CIP）数据

敦煌石窟全集．9，报恩经画卷／敦煌研究院主编；殷光明本卷主编．
—上海：上海人民出版社，2001
ISBN 7-208-03836-8

Ⅰ．敦⋯　　Ⅱ．①敦⋯　②殷⋯　　Ⅲ．① 敦煌石窟－全集
②敦煌石窟－壁画－画册　Ⅳ．K879.21

中国版本图书馆 CIP 数据核字(2001)第 041581 号

© 上海人民出版社、商务印书馆(香港)有限公司

简体字版	
策　划	陈　昕
责任编辑	李远涛
设　计	吕敬人
美术编辑	邹纪华

敦煌石窟全集

· 9 ·

报 恩 经 画 卷

敦煌研究院主编

本卷主编 殷光明

上 海 世 纪 出 版 集 团

上海人民出版社出版、发行

(上海福建中路 193 号　邮政编码 200001)

新华书店上海发行所经销

中华商务分色制版公司制版　深圳中华商务联合印刷有限公司印刷

开本 889 × 1194　1/16　印张 15.75

2001 年 12 月第 1 版　2001 年 12 月第 1 次印刷

印数 1-1,800

ISBN 7-208-03836-8/J · 34

定价 320.00 元

(限在中国大陆地区出版发行)